東方民族之音樂

王 光 祈 著

中華書局印行

東方民族之音樂

自　序

　　本書所述亞洲各種民族音樂。除阿富汗,菲律濱等地未詳外。其餘各種亞洲民族,大概皆已網羅於此。

　　研究各種民族音樂,而加以比較批評。係屬於 "比較音樂學" Vergleichende Musikwissenschaft 範圍。此項學問在歐洲方面,尙係萌芽時代。故此種材料,極不多覯。至於本書取材。則係:凡關於東方各種民族樂制,悉以英人 A. J. Ellis (生於一八一四年,死於一八九〇年,對於 "比較音樂學" 極有貢獻。) 所著書籍爲準。但該書對於東方各種民族音樂,並未悉數網羅。如西藏,蒙古,高麗,安南,土耳其,等地,皆付闕如,是也。且書中所述各種民族音樂又悉以樂理方面爲限。並未列有作品在內,亦是一個缺點。因此之故,我乃不得不旁採其他各種參考書籍,爲之補助。除中國一篇,係採自中國各種音樂專籍外。其餘如西藏,高麗,安南,波斯,亞剌

伯,緬甸等篇,則多採自法國各種書籍。蒙古,日本,爪哇,
土耳其,印度,暹羅等篇,則多採自德國各種書籍。又本
書體裁;皆係先論樂制,(按卽討論‘律”與“調”
兩個問題,) 後舉作品。以便讀者對於該族音樂得着
一個明瞭概念。

　　世界樂制種類雖多,但是我們皆可以把他們歸納
成三大樂系。卽 (一) 中國樂系,(二) 希臘樂系,(
三) 波斯亞剌伯樂系,是也。在亞洲方面,則爲“中國
樂系”及“波斯亞剌伯樂系”所彌漫。在歐美兩洲,
則爲“希臘樂系”所佔有。此三種樂系在理論上,皆
有其立足之點。所以能橫行世界而無阻。世界各種民
族旣各受此種樂系所陶養。久而久之,耳覺與感覺皆
成一種特殊狀態,彼此不復相同。現在我且舉兩例如
下。昔有美國牧師名 E. Smith 者,在小亞細亞傳敎,欲
使該地學童,依照西洋樂調,歌唱聖詩。但是這些學童
皆久習不會。結果,逼得該牧師去硏究“波斯亞剌伯
樂制。”纔發現“波斯亞剌伯樂制”中有所謂“四
分之三音。”(按西洋只有“整音”和“半音。”)
有所謂“中立三階”與“中立六階”等等。(按西

洋樂調中無此音階。) 乃不得不改絃更張,依照該項樂制去唱。這樣一來,所有學童無不朗朗上口了。又如暹羅樂制係用的"七平均律"制度。在西洋人的耳中聽來,實在莫明其妙。但是有一次英國學者 Ellis 在倫敦暹羅使館中,試驗定音之法。彼此將各絃之音,暗中依照西洋樂制去定。定完之後逐問暹羅使館人員曰:"君等覺得絃上之音純否?"乃眾口同聲答曰:"不純!"於是彼又將該絃之音,暗中改為"七平均律。"又問之曰:君等現在覺得此音如何?"則眾口同聲答曰恰到好處!"照上列兩例看來,一個民族的耳鼓與感覺,受了特種樂制的陶養既久,簡直呈了一種特殊狀態。實非外人所能了解!

至於中國日本樂制,比較與古代希臘樂制接近。所以中國人日本人去聽現在西洋音樂,尚不算完全隔閡。不過口味略有不同罷了!也許將來世界交通更為進步,人類嗜好能鑄而為一。或可以產生一種"世界音樂,"放諸四海而皆準,也未可知!

我希望此書出版後,能引起一部分中國同志去研究"比較音樂學"的興趣。若有人更能作較深的研

究,則吾此書價値,至多只能當作一本"三字經"而
已!

　中華民國十四年十一月五日王光祈序於柏林
Steglitz, Adolfstr. 12。

　著者附啟。

　我於去年曾著"東西樂制之研究"一書.其中
亦常論及波斯,亞刺伯,印度,等等樂制.倘該書所
述與本書所言有衝突之處.請以本書爲準.因本
書所據材料,較爲詳確故也.

東方民族之音樂

目　次

下編　波斯亞剌伯樂系

（一）　波斯亞剌伯

　　（甲）　波斯亞剌伯之律

　　（乙）　波斯亞剌伯之調

　　（丙）　波斯亞剌伯之作品(內附波斯及亞剌伯樂譜各一篇)

（二）　土耳其

　　（甲）　土耳其之律

　　（乙）　土耳其之調

　　（丙）　土耳其之作品(內附土耳其樂譜一篇)

（三）　印度

　　（甲）　印度之律

　　（乙）　印度之調

　　（丙）　印度之作品(內附印度樂譜一篇)

（四）　緬甸

　　（甲）　緬甸之樂制

　　（乙）　緬甸之作品(內附緬甸樂譜一篇)

（五）　暹羅

　　（甲）　暹羅之樂制

　　（乙）　暹羅之作品(內附暹羅樂譜一篇)

附錄　各國音名

東方民族之音樂

上編　概　論

（一）世界三大樂系之流傳

音樂爲人類生活，思想，感情之表現。各民族之生活，思想，感情既各有不同。因而音樂習尙亦復彼此互異。如中華民族有中華民族之樂。日本民族有日本民族之樂。法國人有法國人之樂。德國人有德國人之樂。各依習尙，製爲作品。是卽所謂“國樂”者是也。然各種民族對於音樂作品，雖可各依好尙，自爲創造。而關於音樂原理，則不必個個民族，皆能有所發明。於是又有所謂“世界樂系”者發生。譬如日本，高麗，安南各地的作品。雖各自有其特性。然其同隸於“中國樂系”也則一。又如法國，德國，英國各地的作品。雖亦各自有其特色。然其同屬於“希臘樂系”也則一。又如亞剌伯，土耳其，印度各地的作品。雖亦各自有其特點。然其出於“波斯亞剌伯樂系”也則一。因此之故。世界上之“國樂”種類雖多，而我們都可以把他們歸納到

幾個最簡單的"世界樂系"上去。

我把"世界樂系"分為三大類。一曰中國樂系。二曰希臘樂系。三曰波斯亞剌伯樂系。而且都是用"調子音階組織，"來作分類的標準。這個分類辦法，是我創用。究竟對與不對。還待高明指敎。

(甲)中國樂系。　中國最古的調子是一種"五音調。"所謂宮，商，角徵，羽，是也。其中音階只有兩種。一為"整音"Ganzton。一為"短三階" Kleine Terz 其式如下。(表中符號。──為"整音。" ～～ 為"短三階。")

宮　商　角　徵　羽　宮[1]
1　1　1½　1　1½

據史書所載，此種"五音調"係黃帝時代所創。其時當在西曆紀元前二六五〇年左右。到了周朝時候，又加入變徵變宮兩音。成為七音。於是中國調子的音階。又一變而為"整音，"與"半音"Halbton 兩種。其式如下。(表中符號。──為"整音。" ∧ 為"半音。")

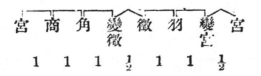

宮　商　角　變徵　徵　羽　變宮　宮
1　1　1　½　1　1　½

此種"七音調"之組織,就理論上觀察,已與"希臘樂系"全同。但在事實上看來,則中國方面數千年來之音樂界,又始終喜用"五音調。""半音"雖有,却不多用。而且此種"五音樂制"傳入四鄰各國。又莫不奉爲準繩。因此之故。"五音調"樂制,遂成爲吾國音樂的固有特色。

誠然。在上古時代,亞西里亞 Assyrien（係地中海岸旁亞洲古國。）亦係用的"五音調。"但亞西里亞歷史上,可考之時代,僅至西歷紀元前二三〇〇年之譜。實不如吾國黃帝時代之古。而且該國樂制,久已衰滅。因此亦不能作爲現代各國"五音調"樂制之代表。此外希臘古代亦曾用過"五音調。"據說係從西亞輸入的。然希臘自紀元前六〇〇年之頃。即已改用"七音調。"自此以後純爲"七音調"之世界。不復再有"五音調"之遺蹟。故亦不足爲"五音調"之代表。所以本書分類乃把"五音調"的始祖。加在中華民族的頭上。稱爲"中國樂系。"

（乙）希臘樂系。希臘調子組織,其中共有兩種音階。一爲"整音。"一爲"半音。"其式如下。（表中符號

如前。)

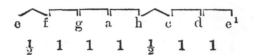

此即古代希臘最流行之 dorisch "七音調。"據說希臘此種"七音調"係產於西歷紀元前六〇〇年左右。其時有希臘音樂理論大家名 Pythagoras 者。曾學於埃及。歸國之後，創立一種音樂原理。是爲歐洲"七音調"之始祖。我們對於埃及古代音樂，除繼續發現一些樂器雕刻圖畫外，關於樂制方面。可謂一無所知。不過歐洲學者常以希臘 Pythagoras 既曾留學於埃及，因而遂疑及埃及樂制，亦係一種"七音調。"甚至於謂埃及樂譜，係用七個象形文字。（象日月，及五星之形。）然此種種推測，是否與事實相合，實屬一個疑問。所以我們對於歐洲"七音調"之起源，只好斷自希臘。稱之爲"希臘樂系。"

(丙)波斯亞剌伯樂系　波斯亞剌伯古代調子組織。共有兩種。一種是"七音調。"一種是"八音調。"已與上述之中國希臘兩種樂系，略異其趣，可想而知。然其特色，却不僅此。尤在其所謂"四分之三音"Drei-

viertelton。 "中立三階" Zalzals neutral Terz, 或 "中

立六階" Zalzals neutrale Sexte 等等。譬如 "七音調"

中之組織,其音階距離大小如下。(表中符號。⌐⌐ 爲

"整音。" ⌒⌒ 爲 "四分之三音。")

$$\overbrace{\quad} \overset{\frown}{\quad} \overset{\frown}{\quad} \overbrace{\quad} \overset{\frown}{\quad} \overset{\frown}{\quad} \overbrace{\quad}$$

c　　d　　e°　　f　　g　　a°　　♭h　　c¹

$1 \quad \tfrac{3}{4} \quad \tfrac{3}{4} \quad 1 \quad \tfrac{3}{4} \quad \tfrac{3}{4} \quad 1$

原來波斯亞刺伯古代樂制。d——c,或 g——a 之間,

本是一個 "整音" (1)。c——f 或 a——♭h 之間本是

一個 "半音" ($\tfrac{1}{2}$)。但到了西歷紀元後第八世紀之頃,

有琵琶樂師名叫 Zalzal 的,特將 c 音與 a 音各降低

四分之一($\tfrac{1}{4}$),於是遂成爲 e° 與 a° 兩音,因而構成四個

"四分之三音" ($\tfrac{3}{4}$),而且由 c 到 e° 成爲 "中立三階。

"(按卽大於西洋 "純短三階," 小於西洋 "純長

三階" 之意。)由 c 到 a° 成爲 "中立六階。"(按卽

大於西洋 "純短六階。" 小於西洋 "純長三階" 之

意。)實於世界各種樂制之中,特開一種生面。與中國

希臘兩種樂系截然不同。所以我把他稱爲 "波斯亞

刺伯樂系。"

上述三種樂系,流傳遍於世界。茲爲醒眼起見,特製

一圖如下。

世界三大樂系流傳圖

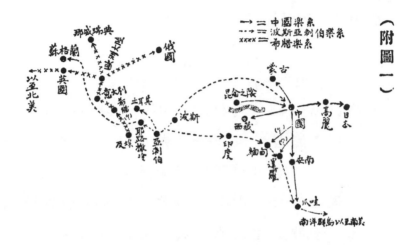

（附圖一）

　　(1)圖中黑線係表示"中國樂系"流傳大勢。其主要標識爲"五音調。"照中國史傳所說。黃帝使伶倫在大夏之西,昆侖之陰。截竹爲律。是爲中國樂制之起源故圖中以昆侖之陰爲起點先傳至中國本部。再由中國本部分向四面發展。計正北一支傳入蒙古。東北一支輸入高麗,日本,正南一支流入安南,爪哇。正西一支走入西藏。是爲"中國樂系"所占之領域。

　　惟中國樂制所謂"五音調。"係用"整音"及"

短三階”所組成。已如前面所述。而流入四隣各國,則
不免常有小小變遷。譬如日本方面則將“短三階”
換爲“長三階” Grosse Terz。而西藏等處又常於其
中,雜用“半音”等等音階。稍與中國原式不同。然大
體上則無甚差異。固一望而知其爲出於“中國樂系
”也。

　　“中國樂系”不但流入四隣各國。並且南渡爪哇,
西涉南洋羣島,以至於南美洲。據奧國音樂學者Hor-
nbostel 君（現爲柏林大學敎授。）親往南美考察。發
現中國律管制度,早巳流傳該洲。最近且在秘魯掘得
一銀笛。其笛孔距離遠近恰與中國笛孔計算之法相
同。大約中國樂制係從南洋羣島輾轉流入南美。蓋因
南洋羣島土人所用,亦係中國律管制度,故知之也。至
於暹羅緬甸兩處,本爲中國文化傳播之地。然該兩處
樂制同時復受“波斯亞剌伯樂系”影響。故其來源
不甚分明。故圖中黑線之旁復加一疑問符號(?)。以待
他日再爲考證也。

　　(2)圖中×線係表示“希臘樂系”流傳大勢。其主
要標識爲“七音調。”說者謂希臘“七音調”樂制,

係從埃及輸入。然到現在尚無確實證據。仍是一種揣測。故圖中由埃及至希臘之×線旁邊加一(?)號。用以存疑。"希臘樂系"係最先傳入意大利。其後漸漸掩有全歐。東北一支流入俄國。正北一支傳入瑞典挪威。西北一支復橫渡英國。以入北美。最近且侵入日本中國矣。

(3)圖中虛線係表示"波斯亞剌伯樂系"流傳大勢。其主要標識爲"四分之三音""中立三階"及"中立六階。"此系自波斯亞剌伯發源。東南一支流入印度,緬甸暹羅以至於爪哇。東北一支走入蒙古與中國。(因中國樂器中亦有用"四分之三音"者。故知之。) 西北一支輸入土耳其。當十字軍之時,復由耶路撒冷以傳入蘇格蘭。(蘇格蘭有樂器名 Sackpfeife 者,係用波斯亞剌伯樂制。)

(二) 音階計算法

我們因爲要解釋各種民族之樂制。其勢不能不先立一個標準計算法。以爲推斷之具。在十九世紀之時,有英人名 A. Ellis 者。(生於一八一四年死於一八九〇年。) 曾將十二平均律定爲 1200 分 (Cents。) 計每律

相距各得100分。然後再由此以推算各種音階之距離。
此法現在歐人多用之。茲特將彼之計算結果。錄之如
下。

<div align="center">（附表一）</div>

各種音階名稱（德名）	比　　　例	分	華文名稱
Prime	1:1	0	初階（黃鐘宮
Schisma	32768:32805	2	
Didymisches Komma	80:81	22	
Pythagoreisches Komma	524288:531441	24	彼氏音差
Septimales Komma	63:64	27	
Viertelton	239:246	50	四分之一音
Kleiner Halbton	24:25	70	
Pythagoreisches Limma	243:256	90	小一律
Kleines Limma	128:135	92	
Temperierter Halbton	84:89	100	平均半音
Diatonischer Halbton	15:16	112	純半音
Apotome	2048:2187	114	大一律
Trompeten-Dreiviertelton	11:12	151	四分之三音
Kleine Sekunde	9:10	182	純小整音

Temperierter Ganzton	400:449	200 平均整音
Grosse Sekunde	8:9	204 純大整音 （太簇閭）
Septimale kl. Terz	6:7	267
Temperierte kl. Terz	37:44	300 平均短三階
Reine kleine Terz	5:6	316 純短三階
Zalzals neutrale Terz	22:27	355 中立三階
Reine grosse Terz	4:5	386 純長三階
Temperierte grosse Terz	50:63	400 平均長三階
Pythagoreische grosse Terz	64:81	408 彼氏長三階 （姑洗角）
Enge Quarte	243:320	476
Reine Quarte	3:4	498 純四階
Temperierte Quarte	227:303	500 平均四階
Septimale Quinte	5:7	583
Reiner Tritonus	32:45	590 純三整音
Temperierter Tritonus	99:140	600 平均三整音
Enge Quinte	27:40	680
Temperierte Quinte	289:433	700 平均五階
Reine Quinte	2:3	702 純五階（林鐘徵）
Scharfe Quinte	160.248	704

Temperierte kleine Sexte	63:100	800 平均短六階
Reine kleine Sexte	5:8	814 純短六階
Zalzals neutrale Sexte	11:18	853 中立六階
Reine grosse Sexte	3:5	884 純長六階
Temperierte grosse Sexte	22:37	900 平均長六階
Pythagoreische grosse Sexte	16:27	906 彼氏長六階 (南呂羽)
Harmonische kleine Septime	4:7	969
Reine kleine Septime	9:16	996 純短七階
Temperierte kleine Septime	55:98	1000 平均短七階
Reine grosse Septime	8:15	1088 純長七階
Temperierte gr. Septime	89:168	1100 平均長七階
Pythagoreische gr. Septime	128:243	1110 彼氏長七階
Oktave	1:2	1200 純八階

　　從前我在拙作“東西樂制之研究”書中，所用計算之法，係以“平均半音”爲 0.50000，“純五階”爲 3.50977，與本書算法微有不同。但若將該書所用各種音階數目，一律皆以200乘之，則其結果仍完全與本書所算者相同。譬如 0.50000×200 則得 100，是爲“平均半音。”3.50977×200 則得 702，（將零作整）是爲“純

五階。"是也。

中編　中國樂系

本書所論係以東方民族爲限。換言之。卽以亞細亞洲之各種民族音樂爲討論範圍。但亞洲各種民族樂制。幾全在"中國樂系"與"波斯亞剌伯樂系"兩種勢力之下。所謂"希臘樂系"者不與焉。故本書所論又只以"中國樂系"及"波斯亞剌伯樂系"兩種爲限。惟於"中國樂系"編中。略將"希臘樂系"附屬討論一下。以資比較。因中國自周朝以後。亦採用"七音調"之制。其組織完全與"希臘樂制"相同。故也。

（一）中國

吾國樂制起源。約在黃帝時代。(西曆紀元前二六五〇年左右。) 史稱黃帝使伶倫 (一作泠綸。) 在大夏之西。昆侖之陰。截竹爲律。是爲中國樂制之發端。今請分論如下。

(甲)中國之律。　所謂"律"者。卽是將一個"音級"Oktave。分爲若干部分是也。吾國古代係把一個音

級,分爲十二個部分。稱爲十二律。(或稱爲六律六呂
) 其分法如下。

最初取一根竹子,把他截爲律管。其長爲九寸。其圓
爲九分。所發之音,稱爲黃鐘。是爲中國之 " 標準音。"
然後再把黃鐘律管截去三分之一。所餘三分之二,是
爲林鐘。其音與黃鐘互相協和 Konsonauz。這個叫做 "
三分損一法。" 若繪爲圖形則其式如下。

<p style="text-align:center">(附圖二)</p>

黃鐘律管長九寸

林鐘律管長六寸

黃鐘律管旣長九寸,則截去三分之一。(卽三寸。) 其
所餘三分之二,當然只有六寸,是爲林鐘。林鐘之於黃
鐘,猶西洋音階 g 之於 c。(或稱 sol 之於 ut。) 所謂 "
純五階 " 是也。

現在再把林鐘律管分爲三分。但此次不是截去三

分之一。乃是加上三分之一。所得之音是爲太簇。其音
與林鐘復互相協和。這個叫做「三分益一法。」其式
如下。

（附圖三）

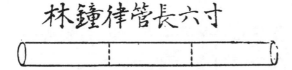

林鐘律管長六寸

太簇律管長八寸

林鐘律管既長六寸，則分爲三分。每分計長二寸。若加
上三分之一便是加上二寸。故太簇之長應爲八寸。太
簇之於林鐘，猶西洋音階 d 之於 g。（或稱 re 之於 sol。
）所謂「純四階」是也。

　現在又將太簇律管三分損一，便得南呂。又將南呂
律管三分益一，便得姑洗。如是者十一次。便求得十二
律。其式如下。（表中符號。——係表示三分損一，〰〰
係表示三分益一。）

(1)	(2)	(3)	(4)	(5)	(6)	(7)	(8)	(9)	(10)	(11)	
黃鐘	林鐘	太簇	南呂	姑洗	應鐘	蕤賓	大呂	夷則	夾鐘	無射	中呂
c	g	d	a	e	h	fis	cis	gis	dis	ais	f

在第(7)次之時,仍用三分益一法者。因爲如用三分損一之法,其勢大呂之音,必將超過本音級 Oktave 之外。而爲高一個音級之"半中呂。"所以此處仍用三分益一法,則所得中呂一律,仍限於本音級之內故也。

由這種辦法所求得之十二律管。其長度如下。

(附表二)

黃鐘　九寸。

林鐘　六寸。

太簇　八寸。

南呂　五寸三分小分三强。

姑洗　七寸一分小分一微强。

應鐘　四寸七分小分四微强。

蕤賓　六寸三分小分二微强。

大呂　八寸四分小分三弱。

夷則　五寸六分小分二弱。

夾鐘　七寸四分小分九强。

無射　四寸九分小分九强。

中呂　六寸六分小分六弱。

但是這種算法。若在絃上,則理論與實際完全適合。而在管上,則不能通行。譬如由黃鐘三分損一所得之林鐘。(長六寸。) 其音過低實非中國人理想中之眞正林鐘因此之故。到了漢朝京房,(在漢元帝時,約在西歷紀元前五十年左右。) 遂發現竹聲不可以度調。乃作 " 準 " 以定數。" 準 " 之狀如瑟。長丈而十三絃。隱間九尺以應黃鐘之律九寸中央一絃下有畫分寸以爲六十律清濁之節。(按六十律之樂制係京房自己所發明。) 這樣一來,古人所用三分損益的理論。便與音律實際高低完全相合。茲將京房準上關於十二律之尺寸,照後漢書所載,錄之如下。

<div align="center">(附表三)</div>

黃鐘　九尺。

林鐘　六尺。

太簇　八尺。

南呂　五尺三寸又六五六一。

姑洗　七尺一寸又二一八七。

應鐘　四尺七寸又八〇一九.

蕤賓　六尺三寸又四一三一.

大呂　八尺四寸又五五〇八.

夷則　五尺六寸又三六七二.

夾鐘　七尺四寸又一八〇一八.

無射　四尺九寸又一八五七三.

中呂　六尺六寸又一一六四二.

　　此外中國又有所謂"竹聲十三律"者,其所發之音與音律實際高低相近,但計算之法,却不是用單純的三分損益理論,換言之,於三分損益之先,還須加上一個"一寸二分."於三分損益之後,又須減去一個"一寸二分."即得該律眞正長度。此"一寸二分"之加減,學者稱爲管口補正。其式如下.

　　(按下列算式中,1.2即一寸二分.$\frac{2}{3}$即三分損一.$\frac{4}{3}$即三分益一.)

<div align="center">(附表四)</div>

黃鐘＝九寸.

林鐘＝〔(黃鐘之長＋1.2)×$\frac{2}{3}$〕—1.2＝五寸六分.

太簇＝〔(林鐘之長＋1.2)×$\frac{4}{3}$〕—1.2＝七寸八分強.

南呂＝〔(太簇之長＋1.2)×$\frac{2}{3}$〕－1.2＝四寸八分強。

姑洗＝〔(南呂之長＋1.2)×$\frac{4}{3}$〕－1.2＝六寸八分強。

應鐘＝〔(姑洗之長＋1.2)×$\frac{2}{3}$〕－1.2＝四寸一分強。

蕤賓＝〔(應鐘之長＋1.2)×$\frac{4}{3}$〕－1.2＝五寸九分強。

大呂＝〔(蕤賓之長＋1.2)×$\frac{4}{3}$〕－1.2＝八寸三分強。

夷則＝〔(大呂之長＋1.2)×$\frac{2}{3}$〕－1.2＝五寸一分強。

夾鐘＝〔(夷則之長＋1.2)×$\frac{4}{3}$〕－1.2＝七寸二分強。

無射＝〔(夾鐘之長＋1.2)×$\frac{2}{3}$〕－1.2＝四寸四分強。

中呂＝〔(無射之長＋1.2)×$\frac{4}{3}$〕－1.2＝六寸三分強。

半黃鐘＝〔(中呂之長＋1.2)×$\frac{2}{3}$〕－1.2＝三寸九分弱。

（按上表所列寸分數目,似與音律實際高低,仍未盡合,他日尚當詳爲考證,光祈附誌。）

　　西洋古代希臘亦是用的三分損一法,以求十二律,完全與中國相同,且希臘人係用一種絲絃樂器,名叫"一絃器"Monochord的,以定律,所以實際與理論相合,希臘之"一絃器"猶京房之"準。"（但希臘一絃器比"準"小得多,且只有一絃。）京房生在漢元帝時代左右,其時中國業已交通西域。（漢代所謂西域,其中多古代希臘殖民地。）京房之"準,"是否曾

受希臘“一絃器”影響。我們因無確實證據。只好暫爲存疑,留作他日再爲搜求罷了。

若照中國古代音樂理論推算。(按指“準”上所用之三分損益法。)則中國古代律與律間之距離,共有兩種。一曰“大一律。”其數爲114分。二曰“小一律”其數爲90分。請參看附表一。茲依照十二律之高低排列一表如下。

黃鐘	大呂	太簇	夾鐘	姑洗	中呂	蕤賓	林鐘	夷則	南呂	無射	應鐘	真正半黃鐘
114	90	114	90	114	90	90	114	90	114	90	90	

“大一律”即希臘所謂 Apotome。“小一律”即希臘所謂 Limma。由“黃鐘”到“真正半黃鐘”爲1200分。是爲一個“音級”Oktave。但事實上由“中呂”律用三分損一法所得之“準半黃鐘”爲四寸四分小分四弱。(就絃上而言。)實際上比“真正半黃鐘”之音(“真正半黃鐘”應爲四寸五分。)約高24分按由應鐘到“準半黃鐘”亦是一個“大一律”114因而由“黃鐘”到“準半黃鐘”爲1224分。

超過一個"音級。"在西洋則稱此24分爲"彼氏音差" Pythagoreisches Komma。其式如下。

（附圖四）

至於中國上古所用之"半黃鐘。"究竟是"眞正半黃鐘?"抑是"準半黃鐘?"這個問題,我們應該從中國古琴之上以求解決。我們知道,中國七絃古琴,旁邊常有十三個點子。其名曰徽。大凡全絃折半之處,卽爲第七徽。再折係半則爲第四徽。因此之故,我們用手按絃之時。其地位若係第七徽。則所發之音必較該絃散音高一音級。換言之。假定該絃散音爲"黃鐘。"則按第七徽所發之音必爲恰恰較高 1200 分之高音"黃鐘,"是也。吾國近代出土之"周魯正叔銅琴。"其徽位恰與上述者相同。該琴之上鑴有"魯正叔作,子子孫孫,永壽用之,"十二字。字爲古文。據考古家鑒定。此琴當爲周朝中葉,孔子降生以前之物。（大約西曆

紀元前七百年左右。）是則吾國之知用"眞正半黃
鐘。"至遲當在周朝中葉以前。至於吾國律管長度，據
呂氏春秋所載。有"三寸九分"之語。是則中國律管
之上，亦早巳知用"眞正半黃鐘"矣。（按中國古代
律管算法。其長爲四寸四分小分四弱。所發之音太低，
實際上僅與"短七階"相近。非"眞正半黃鐘。"至
於三寸九分，則與"眞正半黃鐘"相差不遠。）

　（乙）中國之調　吾國最古的調子，是"五音調。"（
約在黃帝時代。）其產生也係用三分損益法四次。列
爲表式則如下。（表中符號。──爲三分損一。〰〰爲
三分益一。）

　　　　　宮──徵〰〰商──羽〰〰角

若依照音之高低次序排列則如下。（表中符號。⌐⌐
爲"整音。"〰〰爲"短三階。"）

　(1)　宮　商　角　徵　羽　宮¹＝宮調
　　　　204　204　294　204　294

此卽中國所謂"五音宮調"是也。若再以商，角，徵，羽，
四音各爲"基音"一次。（按卽以該音開始並結尾
之意。）則更可組成四調如下。

(2) 商 角 徵 羽 宮 商 ＝商調
204 294 204 294 204

(3) 角 徵 羽 宮 商 角 ＝角調
294 204 294 204 204

(4) 徵 羽 宮 商 角 徵 ＝徵調
204 294 204 204 294

(5) 羽 宮 商 角 徵 羽 ＝羽調
294 204 204 294 204

以上所舉五音調形式，共有五種。每種之"基音"皆各自不同。而其"整音"與"短三階"之位置，亦復彼此互異。若再把這五種調子用"十二律旋相爲宮"之法。（西洋稱爲 transponieren。）則每種皆可變爲十二調。計五種共可變得六十調。

我們細看上列五種調子。其中前後兩音相距。只有兩種形式。一爲204分，與西洋所謂"純大整音"全同，一爲294分，則較西洋近代所謂"純短三階"爲小。除此兩種之外，別無所謂"半音"距離。

到了周朝。復在"五音調"中，加入"變徵"與"變宮"兩音。進而成爲"七音調"其產生'變徵'

與“變宮”兩音之法。係多用三分損益法兩次,即得。
(表中符號,一如前例。)

宮——徵〰〰商——羽〰〰角——變宮　變徵

若依照音之高低次序排列則如下。(表中符號:⎵
爲整音。∧爲半音。)

(1) 宮　商　角　變徵　徵　羽　變宮　宮＝宮調

204　204　204　90　204　204　90

此即中國所謂“七音宮調”是也。我們細看,從前由
角音到徵音,原爲294分。現在從中揷入一個“變徵”
進去。於是從角到“變徵”遂變爲一個“整音”204
分。而由“變徵”到徵又成爲一個“半音”90分。此
外從羽到宮之間。亦揷入一個“變宮”進去。遂把原
來之“短三階’294分,解散成爲一個“整音”204分,
與一個“半音”90分。因此之故。中國“七音調”之
中,前後兩音相距,遂只有兩種形式。一爲204分,與西洋
所謂“純大整音”相同。一爲90分,則較西洋近代所
謂“純半音”爲小。

若再以商,角,變徵,徵,羽,變宮六音各爲“基音”一

次。則更可組成六調如下。

(2)　商　角　變徵　徵　羽　變宮　宮　商＝商調
　　204　204　90　204　204　90　204

(3)　角　變徵　徵　羽　變宮　宮　商　角＝角調
　　204　90　204　204　90　204　204

(4)　變徵　徵　羽　變宮　宮　商　角　變徵＝變徵調
　　90　204　204　90　204　204　204

(5)　徵　羽　變宮　宮　商　角　變徵　徵＝徵調
　　204　204　90　204　204　204　90

(6)　羽　變宮　宮　商　角　變徵　羽＝羽調
　　204　90　204　204　204　90　204

(7)　變宮　宮　商　角　變徵　徵　羽　變宮＝變宮調
　　90　204　204　204　90　204　204

以上所舉“七音調”之形式，共有七種。每種“基音”皆各不相同。且“整音”與“半音”之位置亦復彼此互異。若再把這七種調子，用“十二律旋相爲

宮 " 之法,則每種皆可變爲十二調。(按卽十二律旋
相爲基音宮十二次,或十二律旋相爲基音商十二次,
爲基音角十二次,等等之意。) 計七種共可求得八十
四調。

吾國此種 " 七音調 " 組織,正與古代希臘七種
Oktavengatungen 相同。茲將希臘七種 Oktavengatungen 組
織,列之如下,以資比較。

(1) e　f　g　a　h　c¹　d¹　e¹ = dorisch ＝變宮調
　　90　204　204　204　90　204　204

(2) d　e　f　g　a　h　c¹　d¹ = phrygisch ＝羽調
　　204　90　204　204　204　90　204

(3) c　d　e　f　g　a　h　c¹ = lydisch ＝徵調
　　204　204　90　204　204　204　90

(4) H　c　d　e　f　g　a ＝mixolydisch＝變徵調
　　90　204　204　90　204　204　204

(5) A　H　c　d　e　f　g　a＝ hypodorisch ＝角調
　　204　90　204　204　90　204　204

(6) G A H c d e f g=hypophrygisch=商調
204 204 90 204 204 90 204

(7) F G A H c d e f=hypolydisch=宮調
204 204 204 90 204 204 90

由此觀之。中國 " 七音調 " 組織與古代希臘 " 七音調 " 組織全同。不過中國方面，以 " 宮調 " 一種為最流行。而希臘方面，則以 dorisch （卽變宮調。） 一種為最重要而已。

後來希臘此種 " 七音調 " 傳到歐洲大陸。遂成立 " 歐洲大陸敎堂樂調 " Kirchentöne 十二種。（約在中古世紀。） 其組織之法，略與 " 希臘七音調 " 相似。到了第十六世紀，歐洲諧和之學發明。於是僅保留 " 七音調 " 兩種。一曰陽調 Dur。略似希臘之 lydisch。（按卽中國之 " 七音徵調。"） 二曰陰調 moll。略似希臘之 hypodorisch （按卽中國之 ' 七音角調。"） 蓋以其最與諧和原理相適，故也。其餘各種 " 七音調，" 皆以其不適於諧和原理之故。悉數廢棄。故現在歐洲只有陽調陰調兩種。其中 " 整音 " 與 ' 半音 " 之大小，徵與希臘不同。其式如下。

(1) c d e f g a h c¹ ＝陽調

204　182　112　204　182　204　112

（大整音）（小整音）（半音）（大整音）（小整音）（大整音）（半音）

(2) a h c¹ d¹ e¹ #f¹ #g¹ a¹ ＝陰調

204　112　182　204　182　204　112

（大整音）（半音）（小整音）（大整音）（小整音）（大整音）（半音）

　　我們細看上表，"整音"係分爲兩種。一爲"大整音,"全與希臘所謂"整音"相同。一爲"小整音,"則較希臘所謂"整音"爲小。此外尚有"半音"一種,又較希臘所謂"半音"爲大。此卽近代西洋調子與古代希臘調子不同之點也。

　　由現代這種調子組織,可以得着純正音階。譬如 c 陽調則爲:

　　　　c→d＝204（純大整音）

　　　　c→e＝204＋182＝386（純長三階）

　　　　c→f＝204＋182＋112＝498（純四階）

　　　　c→g＝204＋182＋112＋204＝702（純五階）

$c \rightarrow a = 204 + 182 + 112 + 204 + 182 = 884$　（純長六階）

$c \rightarrow h = 204 + 182 + 112 + 204 + 182 + 204 = 1088$

（純長七階）

$c \rightarrow c^1 = 204 + 182 + 112 + 204 + 182 + 204 + 112 = 1200$

（純八階）

又如 a 陰調則爲：

$a \rightarrow h = 204$　（純大整音）

$a \rightarrow c^1 = 204 + 112 = 316$　純短三階）

$a \rightarrow d^1 = 204 + 112 + 182 = 498$　（純二階）

$a \rightarrow e^1 = 204 + 112 + 182 + 204 = 702$　（純五階）

$a \rightarrow \sharp f^1 = 204 + 112 + 182 + 204 + 182 = 884$（純長六階）

$a \rightarrow \sharp g^1 = 204 + 112 + 182 + 204 + 182 + 204 = 1088$

（純長七階）

$a \rightarrow a^1 = 204 + 112 + 182 + 204 + 182 + 204 + 112 = 1200$

（純八階）

　　但是就理論方面看來，雖是十分圓滿，而在實際方面應用，則又往往不能全與理論相合，我們知道，現在歐洲係採用「十二平均律」（以其便於轉關之故。）每律相距皆係100分，那麼，由這種「十二平均律上

所構成的調子．除了＂純八階＂一種外．沒有一個音
階是純正的．譬如 c 陽調則爲：

c d e f g a h c¹ ＝陽調(照平均律計算)

200 200 100 200 200 200 100

(整音)(整音)(半音)(整音)(整音)(整音)(半音)

c→d＝200 （太小！）

c→e＝200＋200＝400 （太大！）

c→f＝200＋200－100＝500 （太大！）

c→g＝200＋200＋100＋200＝700 （太小！）

c→a＝200＋200＋100＋200＋200＝900 （太大！）

c→h＝200＋200＋100＋200＋200＋200＝1100 （太大！）

c→c¹＝200＋200＋100＋200＋200＋200＋100＝1200

（純八階）

至於 a 陰調．若照＂十二平均律＂計算．亦是除了＂
純八階＂一種外．其餘各種音階不是太大，便是太小！
此種毛病在提琴或歌唱上面，還可以救濟幾分，若在
鋼琴或風琴上面，則簡直沒有辦法！（因爲鋼琴或風
琴的十二根鍵子，是做定了的。）

現在言歸正傳。歐洲近代調子組織。是由古代希臘學來的。所以叫做"希臘樂系。"（關於歐洲調子進化變遷情形。請參看拙作"東西樂制之研究。"因本書所研究者只限於東方民族。故對於"希臘樂系"之傳播。從略。）但希臘"七音調"樂制實與吾國"七音調"樂制完全相同。（希臘"七音調"樂制之起源。當在西曆紀元前六○○年左右。而吾國則遠在西曆紀元前一二○○年左右。）不過吾國雖有"七音調"樂制。而民間仍是喜用最古之"五音調"樂制。因而"五音調"樂制在亞洲方面。遂得了許多領土。同時亦爲"中國樂系"之中流砥柱。

(丙)中國之作品　關於中國歷代音樂作品。例如"九宮大成譜，"各種"琴譜，"以及近來出版之"集成曲譜""雅音集""簫笛新譜"之類。佳調甚多。讀者皆可以買來參考。至於本書之中。則僅舉兩個例子。一爲"擊壤歌，"係用"五音羽調"所譜。一爲"呦呦鹿鳴，"係用"七音徵調"所譜。皆係從明末朱載堉所著之"樂律全書"內選出來的。至於我所以特選這兩篇作品的原故。並不在調子的美醜上着眼。

（這兩個調子並非中國至佳之調。）而在該項作品
內容,頗富於歷史興味。誠然,這些作品究竟產於何代
我們已無從考定。但至少總是明朝末年以前的作品。
明末朱載堉撰“樂律全書”數十卷。（計六大布套。
）在中國古代研究樂理之文獻中。此書當推為巨擘。
因其所言大都合於眞正音樂原理。非中國古代一般
持陰陽五行之說,以論樂理者,所可望其項背也。此君
本明朝宗室。其父恭王厚烷卽以研究樂理聞。後厚烷
因罪被刑,載堉欲繼父遺志,乃築土室於宮門之外,潛
心研究音樂十九年。發憤著書數十卷,並爲中國發明
“十二平均律”之第一人。（與西洋近代流行之“
十二平均律”全同。）其書係萬歷三十四年進呈御
覽。爲中國音樂界放一異彩。此君在歐洲極有名。各國
圖書館中,多藏有彼之著作。我之得讀該書,係在柏林
國立圖書館中。書中載有詩經樂譜以及其他古代作
品甚多。其眞僞如何,我們當然不能輕易斷定。因朱氏
著書之時,曾參考書籍甚多。（各書之名朱氏皆曾詳
舉）而我們現在對於此項參考書籍,多已不能獲讀,
故也。

我譯中國樂譜，常以中國黃鐘譯爲西洋之 c^1，但事實上黃鐘之音究竟等於西洋何音。到現在尙未有定論。我國古代以黃鐘爲九寸。惟古代九寸，究竟等於現代中國長度若干？至今未決，所以我們亦不敢妄斷。據德國柏林大學敎授 Hornbostel 君言。中國古代黃鐘九寸。當等於西洋 23 centimeter 之長。因彼在中國所得之排簫。以及南洋南美所傳播之黃鐘律管，其長度皆是如此也。假使此種揣測不錯，則黃鐘之音應等於西洋之 $\sharp f^1$。此外法國人有譯黃鐘爲 e^1 者。英國人日本人德國人有譯黃鐘爲 c^1 或爲 f^1 者。議論紛紜，莫衷一是。我以爲這個問題若要解決，必須在中國地內掘得上古時代之律管或尺子，然後始能下一確答。但是黃鐘之音究有好高。在音樂上並不算是一個最重要的問題。（能知道固然很好！）最重要的仍是音程計算。所以我們千萬不要因黃鐘高度未定。遂謂中國古樂無從研究。

至於我之譯黃鐘爲 c^1，並不是說黃鐘之音必等於西洋之 c^1。乃因中國論律係以黃鐘開始。而西洋論律則以 c 音爲始。兩相對立，便於比較研究故也。又朱載

堉書中所載諸譜。關於節奏,多未詳載。我之譯“擊壤歌”爲“二分音符。”“呦呦鹿鳴”爲“四分音符。”皆係以己意爲之,非朱氏之舊也。

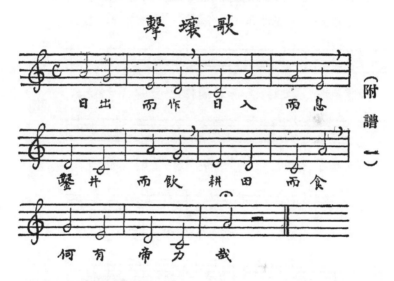

我們細看此譜。其中只有宮,商,角,徵,羽,五音。(按卽譜中之 c^1 d^1 e^1 g^1 a^1 五音。) 是卽中國所謂“五音羽關”是也。

我們細看此譜。其中只有宮,角,變徵,徵,羽,變宮,六音。(按卽譜中之 c^1 e^1 $\sharp f^1$ g^1 a^1 h^1。) 而獨無商音(按卽 d^1 音。)者,以周人不喜用商音故也。(或謂商爲殷代亡國之音。或謂商係殺聲,故不喜用。)但據朱熹所

呦 呦 鹿 鳴

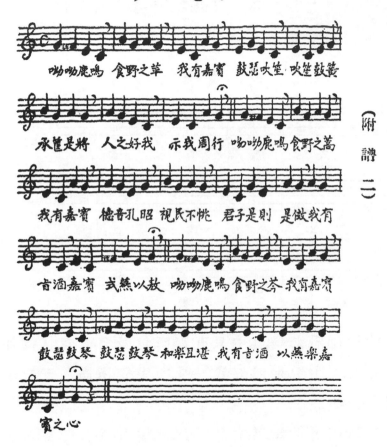

呦呦鹿鳴　食野之草　我有嘉賓　鼓瑟吹笙　吹笙鼓簧

承筐是將　人之好我　示我周行　呦呦鹿鳴食野之蒿

我有嘉賓　德音孔昭　視民不恍　君子是則　是傚我有

旨酒嘉賓　式燕以敖　呦呦鹿鳴食野之芩　我有嘉賓

鼓瑟鼓琴　鼓瑟鼓琴　和樂且湛　我有旨酒　以燕樂嘉

賓之心

述。則又以爲五音無一，則不成樂非是無商音，只是無
商調而已。（按周詩三百篇皆無商調。惟商頌五篇係
商調。其說見朱載堉書中。）其說是否，尚須考證總之

上舉一譜，係屬於“七音徵調”則無疑也。

（二） 西藏

我們研究東方音樂，如中國，日本等國皆有樂理書籍存在，可資參考。譬如我們讀了司馬遷班固鄭康成等等的書籍，已經知道中國古代樂制，係根據何種原則建立，所以現在我們中國的樂器製造，雖然不甚準確，作品內容，雖然不盡合理，但是我們對於中國古代樂理，仍可以從古書之中，求出一個頭緒，此種後代不良樂器及作品，殊不足以擾亂我們的心思。

至於西藏，蒙古等處，則此種樂理書籍頗嫌缺乏。（即或有，我們亦多未見到。）倘若我們要考查他們的樂制，便發生極大困難，在不得已之中，只有兩種研究辦法，較爲可用，第一種是：我們把他們的音樂調子搜羅起來，聚在一處，考察每調之中，究竟含了一些什麼音節，而且何種音節，最佔重要位置，然後再用統計方法，把他彙集起來，抽出一條原則。但是這種辦法，却有一個毛病，因爲我們斷不能把該地所有調子全體搜集起來，以資研究，於是往往誤以一部分偶然情形，而認爲全體樂理原則。第二種是：我們把他們的樂器收

集起來。考察他們定音之法，以求樂制原則。但是這種辦法，亦有一個毛病。即是若樂工製造樂器之方法，不甚精確。則樂器實際之音，未必盡是他們理想之音！

不過上述兩種辦法雖各有毛病。但是我們除了這兩個法子之外。更有何法？所以只好將就採用，慰情聊勝於無。現在我研究西藏樂制。便是採用第一種方法。

(甲)西藏之樂制　我對於西藏樂譜，共搜羅了十九篇。我因此種材料頗為難得之故。所以把他悉數列在下面。

我們細看下面樂譜。從(1)到(6)，與中國"五音宮調"相等。其式如下。(表中符號。⌐¬為"整音。"∿∿為"短三階。")

中國五音宮調＝宮　商　角　徵　羽　宮

西藏＝
(1)　e　#f　#g　h　#c　e
(2)　a　h　#c　e　#f　a
(3)　e　#f　#g　h　#c　e
(4)　e　#f　#g　h　#c　e
(5)　e　#f　#g　h　#c　e
(6)　e　#f　#g　h　#c　e

我們再看下列第(7)篇樂譜,則與吾國“五音角調”相等。其式如下。（表中符號。一如前例。）

中國五音角調＝角　徵　羽　宮　商　角

西藏　＝　(7)　#g　h　#c　e　#f　#g

我們再看下列從(8)到(10) 樂譜,則與吾國“七音徵調”相等。其式如下。（表中符號。⌐⌐ 爲“整音。” ⌒ 爲“半音。”）

中國七音徵調＝徵　羽　變宮　宮　商　角　變徵　徵

西藏＝

(8)　e　#f　#g　a　h　#c　#d　e

(9)　a　h　#c　d　e　#f　#g　a

(10)　e　#f　#g　a　h　#c　#d　e

以上十種西藏樂譜。完全與中國樂制相同。此外還有九種西藏樂譜,則與中國樂制頗有出入。其式如下。（表中符號。ППП 爲“長三階。”××××爲“純四階。”餘悉如前例。）

(11)　a　h　#c　e×××× a

(12)　e ♯ ♯h × × × × e

(13)　e ♯f × × × × h ♯ e

(14)　e ♯f ♯g × × × × ♯c ♯d e

(15)　e ♯f ♯g a h d e

(16)　e ♯f ♯g a h d e

(17)　♯f ♯g h ♯e d e ♯f

(18)　a h d ♯d e ♯g a

(19)　e ♯f ♯g a ♯a h ♯c d e

(乙)西藏之作品　茲將西藏作品十九篇錄之如下.

(1)

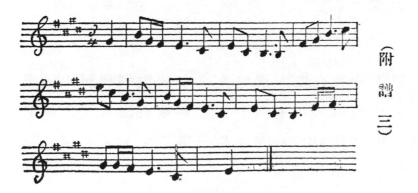

(2)

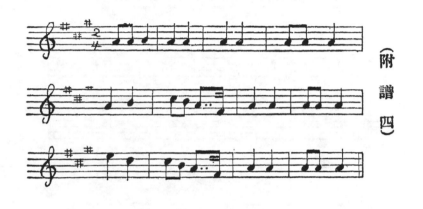

（附譜四）

(3)

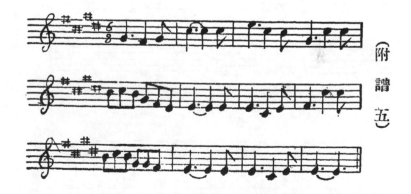

（附譜五）

(4)

(5)

(6)

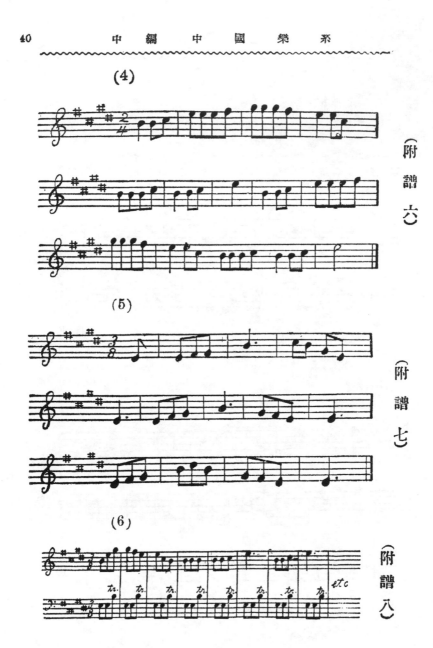

(7)

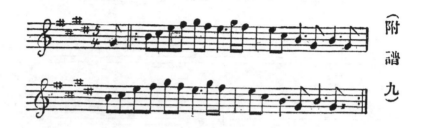

（附譜九）

(8)

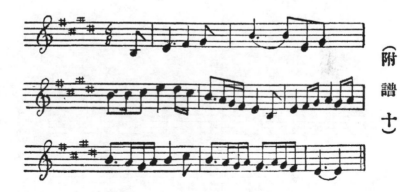

（附譜十）

(9)

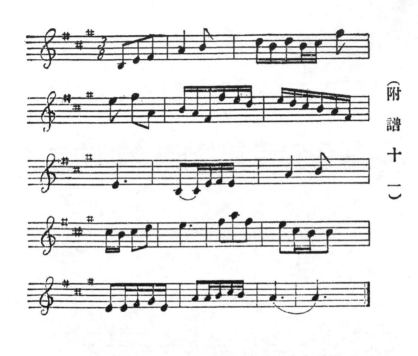

(10)

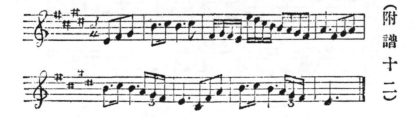

(11)

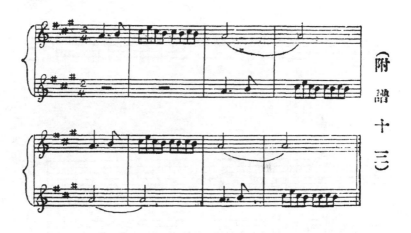

（附譜十三）

(12)

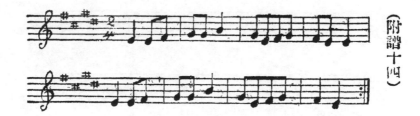

（附譜十四）

（13）

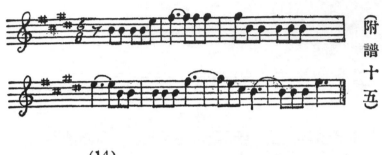

〔附譜十五〕

（14）

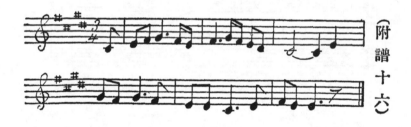

〔附譜十六〕

（15）

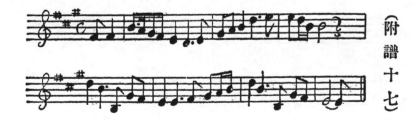

〔附譜十七〕

(16)

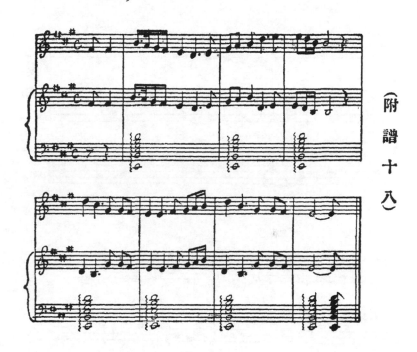

（附譜十八）

(17)

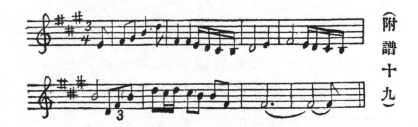

（附譜十九）

(18)

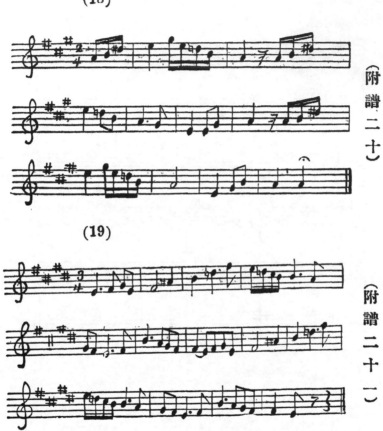

（附譜二十）

(19)

（附譜二十一）

（三）蒙古

（甲）蒙古之樂制　我對於蒙古樂制的研究，亦是從蒙古樂譜方面去着手。我這裏搜羅了蒙古民謠十篇。一齊把他載在下面。以供我們參考。

蒙古樂制感受“中國樂系”的影響,似乎不及西藏樂制感受“中國樂系”影響之多。這或是蒙古民族與西域諸族交通較早的原故。我們細看下列十篇樂譜。只有第(1)篇等於中國“五音徵調。”第(2)篇等於中國“七音商調。”第(3)篇等於中國“七音羽調。”其式如下。(表中符號。一如前例。)

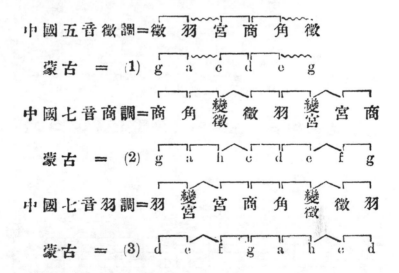

除上述三篇蒙古樂譜,與中國樂制全同外。其餘七篇蒙古樂譜則與中國樂制微有出入。其式如下。(表中符號。。。。。為‘純五階。”．．．．為“三整音。”其餘符號。悉如前例。)

(4)　d　e　g　a　××××d

(5)　d　e　f　○○○○e　d

(6)　e　f　○○○○h　c　d　e

(7)　g　a　h　c　d　e　g

(8)　g　a　h　c　d　e　g

(9)　g　a　h　c　d　f　g

(10)　g　a　#h　h　c　d　e　g

(乙)蒙古之作品　　茲將蒙古民謠十篇錄之如下.

(1)

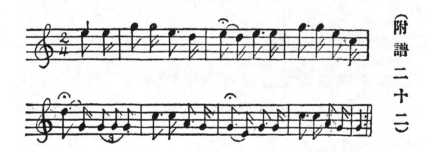

(2)

(3)

(4)

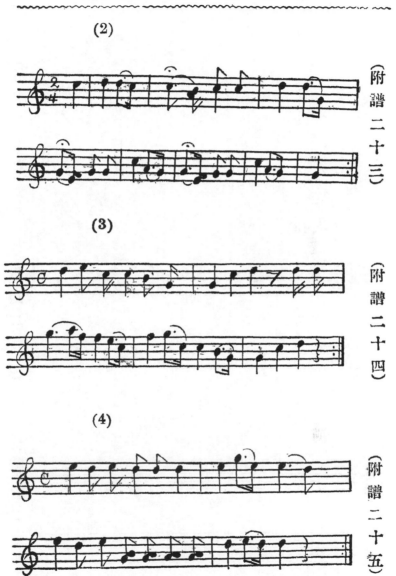

(5)

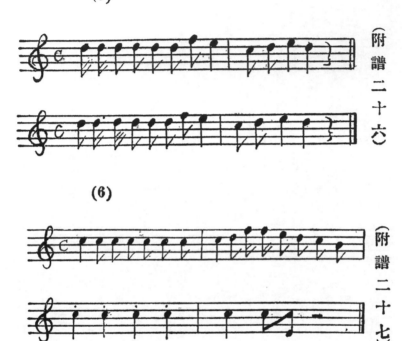

（附譜二十六）

(6)

（附譜二十七）

(7)

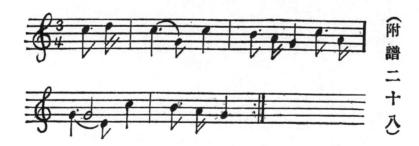

（附譜二十八）

(8)

（附譜二十九）

(9)

（附譜三十）

(10)

（附譜三十一）

（四）高麗

（甲）高麗之樂制　我這裏只搜羅了一篇高麗樂譜，叫做"慢大葉"的。我們假如把這篇樂譜的音節，統計起來，則有下列各種。

$$e \quad \overset{*}{f} \quad \# f \quad \overset{*}{g} \quad \# g \quad h \quad \# c \quad d \quad \overset{*}{e}$$

但是其中 #f 之偶變為 f，及 #g 之偶變為 g。大概係一種偶然情形，在樂制中似乎無關宏旨。（請參看下列樂譜自明。）至於 d 音，則在如此長篇樂譜之中，只發現了兩次，大概亦不重要。所以我們儘可將 f g d 三音略去，暫為存而不論。則可組成下列一種樂制。

$$e \quad \# f \quad \# g \quad h \quad \# c \quad e$$

這樣一來，則恰恰等於中國"五音宮調。"

宮　商　角　徵　羽　宮

假如我這種辦法不算十分武斷，則高麗樂制當然可以歸入"中國樂系"之內。本來高麗文化多受中國文化影響，音樂一道，當亦不能逃出例外。可惜我這裏收集的高麗樂譜不多，不能絕對的下一個全稱肯定罷了。

（乙）高麗之作品　下列樂譜,名爲"慢大葉。"就大
體而論。是一種 $\frac{3}{4}$ 拍子。但是其中亦間有他種拍子雜
入。所以我在譜首,未將拍子符號列入。

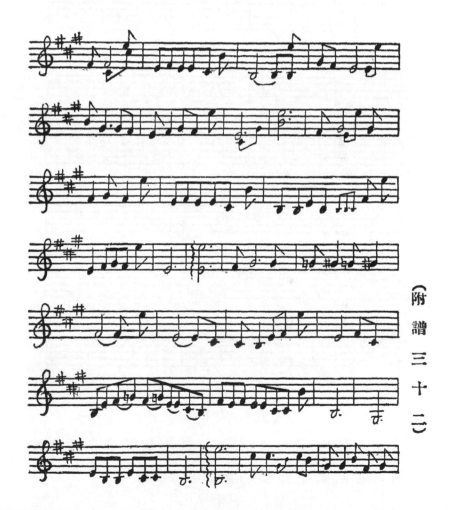

（附譜 三十二）

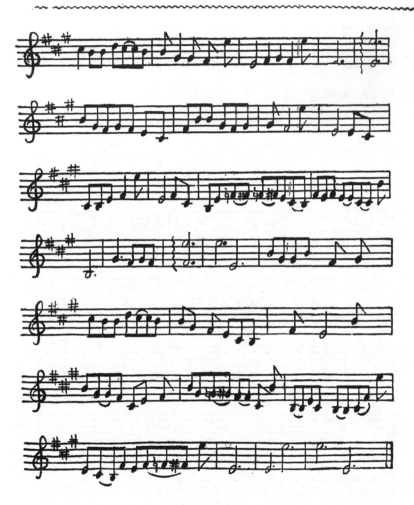

（五）　安南

（甲）安南的樂制　　我這裏亦只收集了一篇安南樂
譜。我們若就譜中音節而論共有六個。

c　d　e　f　g　a　c

但是其中 f 一音，只發現了一次，且不甚重要，所以我們亦可將他除去，成為下列一種樂制。

c　d　e　g　a　c

實與中國"五音宮調"相同。

(乙)安南之作品　　茲將安南樂制一篇，錄之如下。

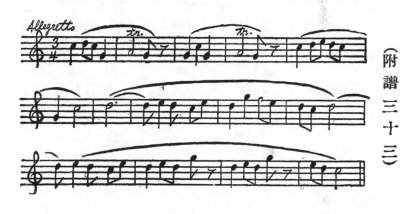

（附譜三十三）

（六）日本

日本的音樂文化，最初是由高麗輸入的，其時約在吾國西漢時代，但是高麗音樂家之親身赴日，則在吾國六朝時代，到了唐朝，日本乃派使來華，學習中國音樂，於是日本音樂文化，因而得以完成。

(甲)日本之律　日本之樂制,既係採自中國,所以他的定律方法,亦是應用三分損益之理,故其所得結果,實與中國律呂全同,其式如下.

中　名	西　名	顫動數	分	
1. 黃　鐘	d	292 7		114
2. 大　呂	♭e(♯d)	312 6		90
3. 太　簇	e	329.3		114
4. 夾　鐘	f	351.7		90
5. 姑　洗	♭g(♯f)	370.5		114
6. 中　呂	g	395.6		90
7. 蕤　賓	♭a(♯g)	416.7		90
8. 林　鐘	a	439.1		114
9. 夷　則	♭h(♯a)	468.9		90
10. 南　呂	h	493.9		114
11. 無　射	c	527.5		90
12. 應　鐘	♭d(♯c)	555.7		90
13. 半黃鐘	d	585.4		

（附表五）

表中之 114, 即爲 "大一律." 90 即爲 "小一律."

故日本所用,乃是中國之"十二不平均律,"不是西洋之"十二平均律。"

(乙)日本之調　日本所用之調,亦分爲"五音"與"七音"兩種,在此兩種之中,又各分爲"雅樂"與"俗樂"兩類。

日本"雅樂五音調,"其組織與吾國"五音徵調"相同,其式如下。

中國五音徵調＝徵　羽　宮　商　角　徵

日本雅樂五音調＝a　h　d　e　#f　a

但日本"俗樂五音調"則與中國各種"五音調"之組織,微有不同,其式如下。

(1)　g　a　h　d　e　g

(2)　g　a　h　d　e　g

(3)　g　a　c　d　e　g

(4)　g　a　c　d　e　g

(5)　g　a　c　d　f　g

(6)　g　a　c　d　f　g

　　以上六種,皆係按照"日本瑟"Koto上定絃之法
所求得者。"日本瑟"爲日本之主要樂器,種類不一。
其中尤以 Hiradio-shi 一種爲最流行,上述第(1)種"五
音調。"卽係該瑟之上所用者也。我們細看日本各種
"俗樂五音調。"其中或是把中國原來的"短三階
"(⌇⌇),換爲"長三階"(⎍⎍)。或是把中國原
來的"整音"(⌐),換爲"半音"(∧)。造成一
種特別形式。但是其淵源皆出自中國,則是一種不可
掩沒的事實。現在我們再看日本"七音調"之組織,
又是如何。

　　日本"雅樂七音調,"共有兩種。一曰呂旋,等於中
國的"七音宮調。"二曰律旋,等於中國的"七音羽
調。"其式如下。

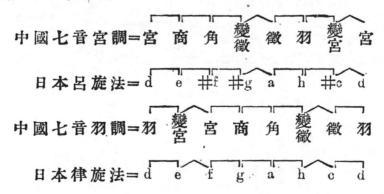

中國七音宮調＝宮　商　角　變徵　徵　羽　變宮　宮

日本呂旋法＝d　e　♯f　♯g　a　h　♯c　d

中國七音羽調＝羽　變宮　宮　商　角　變徵　徵　羽

日本律旋法＝d　e　f　g　a　h　c　d

日本"俗樂七音調,"亦有兩種。一曰陰旋。等於中國的"七音變宮調。"二曰陽旋,等於中國的"七音變徵調。"(?)其式如下。

中國七音變宮調＝變宮　宮　商　角　變徵　徵　羽　變宮

日本陰旋法　＝d　♭e　f　g　a　♭h　c　d

中國七音變徵調＝變徵　徵　羽　變宮　宮　商　角　變徵

日本陽旋法　＝d　♭e　f　g　♭a　♭h　c　d

(著者按據沈彭年君所著"樂理概論,"則謂"日本俗樂陽旋法,與雅樂律旋法相同云云。"似與本篇所述微有不同。本書所據之材料,係東京音樂學校監督 Jsawa 君之報告,曾由英德學者譯為英德文字者也。但究竟誰是誰非,他日尚當重考。)

(丙)日本之作品　此係日本國歌。我們細看他的組織,似與雅樂律旋法相同。惟缺乏一個♭e音而已。其式如下。

c　d(♭e)f　g　a　♭h　c

日 本 國 歌

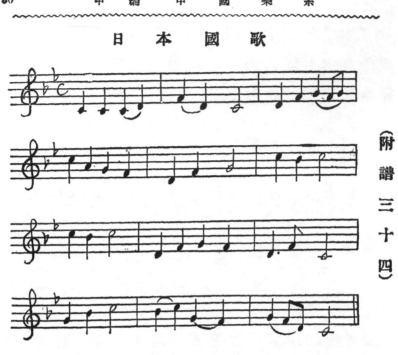

（附譜三十四）

（七） 爪哇

（甲）<u>爪哇之律</u>　　我們研究爪哇樂制,係從他的樂器方面下手。爪哇有兩種樂隊,第一個叫做 Gamĕlan Sa-lêndro。第二個叫做 Gamelan Pélog。這兩個樂隊的樂器,關於定音之法,彼此各不相同,所以兩隊不能同時合奏。

爪哇的"律"共有兩種。一爲"五律制,"是把一個"音級"Oktaye 分爲五個相等部分。一爲"七律

制,"是把一個"音級"分爲七個不相等部分.前者
於"第一個樂隊"中的樂器見之.後者於"第二個
樂隊"中的樂器見之。

　　爪哇的樂隊.除了胡琴與笛子之外,其餘大概都是
敲擊樂器.現在我們且從"第一個樂隊"中提出三
種樂器來（I. Gåmbång II. Såron III. Slĕntĕm）以硏究
他們定律之法。

　　I. Gåmbång 是一種木質樂器.II. Såron 與 III. Slĕntĕm
則是一種金質樂器.茲將他們定律之法,比較如下。（
表中亞剌伯數字係指該律顫動數而言。)

	壹	貳	叁	肆	伍	壹[1]
I. Gåmbång	268	308	357	411	470	535
II. Såron	272	308	357	411	471	543
III. Slĕntĕm	270	308	357	411	469	540

我們細看上列三種樂器之律.其顫動數大體相同。（
其中壹,伍,壹[1],三律之數,彼此微有出入者,大概係由於
樂工製造樂器時,未曾完全十分精確之故。）假如我
們把這三種樂器之律共用一種"分"（Cents）之符
號去表示,則可得數如下。

壹	貳	叄	肆	伍	壹[1]
0	228	484	728	960	1200

| 228 | 256 | 244 | 232 | 240 |

其中兩律相距皆比西洋"純大整音"(204分)為大。同時又較西洋"純短三階"(316分)為小。而且這五個音階之數 228, 256, 244, 232, 240, 皆相差不多。若把他們平均起來。則可得數如下。

壹	貳	叄	肆	伍	壹[1]
0	240	480	720	960	1200

| 240 | 240 | 240 | 240 | 240 |

這樣一來。便可造成一種"五平均律。"這或是爪哇理想中之律。爪哇此種定律制度。實與吾國及日本之"十二不平均律"制度,可謂完全不同。

　現在我們再從"第二個樂隊"中,去提出三種樂器來, (I. Gåmbång II. Bonnang III. Såron) 以研究他們定律之法 (按 II. Bonnang 係一種金質樂器。餘兩種巳見前。)

	壹	貳	叄	肆	伍	陸	柒	壹[1]
I. Gåmbång	283	311	365	391	416	448	532	566
II. Bonnang	278	302	361	390	417	448	526	556
III. Såron	279	302	360	387	414	447	524	558

我們細看上列三種樂器之律其顫動數亦大體相同。假如我們把這三種樂器之律共用一種“分”的符號 l 表示則可得數如下。

壹	貳	叄	肆	伍	陸	柒	壹[1]
0	137	446	575	687	820	1098	1200

137	309	129	112	133	278	102

其中各律相距大小不等可以稱之爲“七不平均律。”

　英國音樂學者 Ellis，因爲便於計算起見曾把爪哇七律相互之距離減長補短歸納成三種數目卽100（平均律半音，）150（平均律四分之三音，）300（平均律短三階，）三種是也。列成表式則如下。（表中數字旁邊有括弧者卽平均後之數目也。）

壹	貳	叄	肆	伍	陸	柒	壹[1]
0	137	446	575	687	820	1098	1200
(0)	(150)	(450)	(550)	(700)	(800)	(1100)	(1200)

137	309	129	112	133	278	102
(150)	(300)	(100)	(150)	(100)	(300)	(100)

　（乙）爪哇之調　係“五音調。”但因其定律方法與中國懸殊之故所以調子音階大小亦因而大異。譬如；

中國五音宮調＝宮　　商　　角　　徵　　羽　　宮[1]

$$\underbrace{\quad}\;204\;\underbrace{\quad}\;204\;\underbrace{\quad}\;294\;\underbrace{\quad}\;204\;\underbrace{\quad}\;294$$

爪哇第一樂隊
中之五音調　　}＝[宮]　[商]　[角]　[徵]　[羽]　[宮[1]]

$$\underbrace{\quad}\;240\;\underbrace{\quad}\;240\;\underbrace{\quad}\;240\;\underbrace{\quad}\;240\;\underbrace{\quad}\;240$$

至於爪哇第二樂隊之中，雖有七律，但是製爲調子，則只從中取出五律而已。換言之。亦是一種“五音調。”不過音階大小，與上列一種微有不同。

爪哇七律制＝壹137貳309叄129肆112伍133陸278柒102壹[1]

（爪哇第二樂隊中之五音調）

	宮		商		角		徵		羽		宮[1]	
1. Pélog	=[宮]	446	[商]129	[角]112	[徵]	411			[羽]102	[宮[1]]		
2. Dangsu	=[宮]137	[商]	550		[角]133	[徵]278	[羽]102	[宮[1]]				
3. Bem	=[宮]137	[商]	438	[角]112	[徵]	411			[羽]102	[宮[1]]		
4. Barang	=[宮]137	[商]	438	[角]112	[徵]133	[羽]	380		[宮[1]]			
5. Miring	=[宮]	446	[商]129	[角]	245	[徵]278	[羽]102	[宮[1]]				
6. Menjura	=[宮]137	[商]309	[角]129	[徵]	523			[羽]102	[宮[1]]			

我們細看上表。其中音階大小，種類繁多。統計起來，約有十四。即 102, 112, 129, 133, 137, 245, 278, 309, 380, 411, 438, 446, 523, 550 是也。

假如依照 Ellis 那種計算方法。則上列六種“五音調”之音階種類，便可減至八種。即 100, 150, 250, 300, 350, 400, 450, 550, 是也。較之原來十四種爲簡。

爪哇七律制依照 Ellis 算法＝壹150 貳300 叁100 肆150 伍100 陸300 柒100 壹[1]

1. Pélog　＝[宮]　　450　　　[商]100[角]150[徵]　　400　　[羽]100[宮¹]
2. Dangsu　＝[宮]150[商]　　　550　　　　[角]100[徵]300[羽]100[宮¹]
3. Bern　　＝[宮]150[商]　　400　　[角]150[徵]　　400　　[羽]100[宮¹]
4. Barang　＝[宮]150[商]　　400　　[角]150[徵]100[羽]　　400　　[宮¹]
5. Mixing　＝[宮]　　450　　[商]100[角]　　250　　[徵]300[羽]100[宮¹]
6. Menjura ＝[宮]150[商]300[角]100[徵]　　　550　　　[羽]100[宮¹]

由此看來,爪哇樂制似乎同時感受中國波斯兩種樂系的影響。譬如爪哇用的是"五音調。"似乎出於"中國樂系。"但其中音階却與"中國不同。反之,爪哇喜用"四分之三音。"（如表中150卽是。）又似乎出於"波斯樂系。"但波斯樂調係"七音調"而爪哇却只有"五音。"所以我認爲爪哇樂制,當是中國波斯兩種樂系之交义點也。

（丙)爪哇之作品　爪哇樂制之中,既有所謂"四分之三音。"那麼。我們若用西洋五線譜去抄寫,原是不很合式的。（因爲西洋五線譜只有"半音"與"整音。"無"四分之三音。"）故下面所錄之譜不過懂記大概。讀者幸勿拘泥爲要。

又我們東洋"總譜"Partitar,（卽一篇譜上,同時

載明樂隊中各項樂器所奏之音者是也。）流入西洋
者甚少。據柏林大學敎授 Stumpf 所述。則只有日本一
種，爪哇二種而已。本篇因爪哇總譜過於繁長，故未採
錄。茲但錄其短歌一篇如下。

我們細看本篇樂譜只有 \sharpf, g, a, \sharpc, d, 五音。略似
中國。但其音階大小則大不相同！

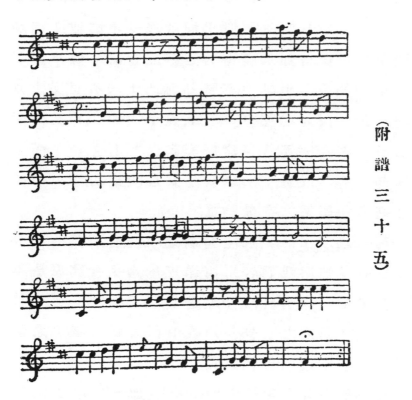

<div style="writing-mode: vertical-rl;">（附譜三十五）</div>

下編　波斯亞刺伯樂系

我們亞洲各國音樂文化。除"中國樂系"傳播甚廣外。其次便當首推"波斯亞刺伯樂系。"我們"中國樂系"在亞東,亞南。極占勢力。其最著者如西藏,蒙古,高麗,日本,安南以及爪哇等處。"波斯亞刺伯樂系"則在亞西,亞南。極占勢力。其最著者如土耳其,印度,緬甸,遏羅,以及爪哇等處。(其在中國方面,亦常有"波斯亞刺伯樂系"的踪跡。即中國所謂"胡樂"者是也。) 故我們於討論"中國樂系"之後更不可不研究"波斯亞刺伯樂系。"

(一) 波斯亞刺伯

波斯音樂文化,於紀元後第七世紀之時,即已傳入亞刺伯。亞刺伯於謨罕默德降生以前,(紀元後第六世紀。) 尚未有極高之音樂文化,自第七世紀回教徒佔領波斯後。波斯音樂文化因而傳入亞刺伯境內。於是波斯亞刺伯音樂文化遂合而爲一。故我們現在統稱之爲"波斯亞刺伯樂系。"

(甲)波斯亞刺伯之律　我們研究波斯亞刺伯定律

之法。從他們的琵琶樂器上面而得。因琵琶是他們當時最流行之樂器故也。大概最古之律只有九個。而且用的是 " 四階定律制。" 換言之。卽每隔 " 四階 " Quarte, 定取一律。其相生次序如下。

1	2	3	4	5	6	7	8	9
E	A	D	G	C	F	♭H	♭E	♭A

四　四　四　四　四　四　四　四
階　階　階　階　階　階　階　階

假如我們依照該律之音節高低排列,則有如下表。

C	D	♭E	E	F	G	♭A	A	♭H	C
0	204	294	408	498	702	792	906	996	1200

204　90　114　90　204　90　114　90　204

最初我們覺得♭E與♭A兩律之音過低,不甚適意。乃把♭E律升高成303。♭A律升高成801。較之原來294與792,固已差勝一籌。但是他們仍以爲未臻完善之境。到了紀元後第八世紀左右。有琵琶樂師名 Zalzal 的。乃將♭E,E兩律同時除去,而代以E°律355。又將♭A, A兩律同時除去,而代以A°律853。遂改成下列一種形式。

C	D	E°	F	G	A°	♭H	C
0	204	355	498	702	853	996	1200

204　151　143　204　151　143　204

這個 E° 律與 A° 律, 卽是 "波斯亞剌伯樂系" 中最有名之 "中立三階" Zalzals neutrale Terz, 與 "中立六階" Zalzals nentrale Sexte, 是也。因此兩律之故, 遂產生 151 及 143 兩種音階。卽世所稱之 '四分之三音" Dreiviertelton。流傳遍於亞洲西南各國。

　但是 E° 律與 A° 律, 在 "波斯亞剌伯樂系" 中, 雖特開了一個生面。然與當時彼邦流行之 "四階定律制," 則不甚適合。因 "四階定律制" 中, 實無 E°, A° 兩律之音故也。所以當時音樂家只將 E°, A° 兩律當作一種 "變律," 而未列入 "正律" 之中。其後復將上述九個 "正律," 再用四階定律之法, 往下推求八律, 遂成爲 "十七律制。" 其相生次序如下。

1	2	3	4	5	6	7	8	9	10	11	12	13	14	15	16	17
E	A	D	G	C	F	↓H	↓E	↓A	↓D	↓G	↓C	↓F	↓↓H	↓↓E	↓↓A	↓↓D
四階	四階	四階	四階	四階	四階	四階	四階	四階	四階	四階	四階	四階	四階	四階	四階	四階

假如我們把這十七個律, 依照音之高低次序排列, 則有如下表。

(一)	C	0	
			90
(二)	♭D	90	
			90
(三)	♭♭E	180	
			24
(四)	D	204	
			90
(五)	♭E	294	
			90
(六)	♭F	384	
			24
(七)	E	408	
			90
(八)	F	498	
			90
(九)	♭G	588	
			90
(十)	♭♭A	678	
			24
(十一)	G	702	
			90
(十二)	♭A	792	
			90
(十三)	♭♭H	882	
			24
(十四)	A	906	
			90
(十五)	♭H	996	
			90
(十六)	♭C	1086	
			90
(十七)	♭♭D	1176	
			24
(一¹)	C	1200	

（附表六）

（按上列表中符號。♭＝將該音降低114分。♭♭＝將

該音降低228分。）

　以上所列.即爲波斯亞剌伯"十七律制."此外在"半律"之中（按卽"高音級"之意。）尙有♭♭G,♭C兩律,爲上述十七律中所未含有者.如果再將此兩律列入,則成爲十九律.但該兩律於調子之中,並不常見,故特略去不論。

　我們細看上列一表.其中只有兩種音階.一爲90分,等於中國之"小一律."（希臘稱爲Limma。）一爲24分,等於中國之"古代音差."（希臘則稱爲"彼氏音差"）可謂大同小異.本來中國及希臘皆用的是"五階定律制."換言之.每隔"五階,"定取一律。（在中國方面雖有下生上生之分.然事實上每次所得之律,皆係"上五階."）至於波斯亞剌伯定律之法,雖係應用"四階,"然在事實上每次所得之律皆係"下五階."亦等於一種"五階定律制."不過中國及希臘方面,係往上推求"五階."故每次所得之律,皆爲"上五階"Oberquinte。波斯及亞剌伯方面,係往下推求"五階."故每次所得之律皆爲"下五階"Unterquinte。其式如下。

（附圖五）

律呂　黃鐘　林鐘　太簇　南呂　姑洗　應鐘　蕤賓　大呂　夷則　夾鐘　無射　仲呂

1	2	3	4	5	6	7	8	9	10	11	12
C	G	D	A	E	H	♯F	♯C	♯G	♯D	♯A	

上五階　上五階　上五階　上五階　上五階　上五階　上五階　上五階　上五階　上五階　上五階　上五階

♭D　♭A　♭E　♭H　♭F　♭C　♭G　♭D　♭A　♭E　♭H　F　C　G　D　A　E

17	16	15	14	13	12	11	10	9	8	7	6	5	4	3	2	1

下五階　下五階　下五階　下五階　下五階　下五階　下五階　下五階　下五階　下五階　下五階　下五階　下五階　下五階　下五階　下五階　下五階

十二個‘上五階,"（按卽中國所謂“下生法。"
）則所得之“音差"爲24分。反之。十二個“下四階,
"（按卽中國所謂“上生法。"）則所得之“音差
"亦爲24分。

十二個“上四階,"則所得之“音差"爲24分。反
之。十二個“下五階,"則所得之“音差"亦爲24分。

由此觀之。專用“上五階,"或專用“上四階,"所
求得之律雖各不相同,而其原理則一。所以世界三大
樂系求律之法,皆可謂大體相同。（中國係“上五階
"與“下四階"並用。希臘則多用“上五階。"(?)波斯
亞剌伯則專用“上四階"）究竟此種求律之法,是
否同出一源,抑係各自獨立發明。這眞是一個極有趣
味的問題。

但是波斯亞剌伯之“四階定律制,"雖在理論上
極有根據,而與當時所流行之“中立三階"與“中
立六階,"究嫌不能相合。所以到了後來又發明一種
“二十四平均律。"是卽近世波斯亞剌伯實際應用
之定律制度也。

所謂“二十四平均律"者,卽是把一個音級分爲

二十四個相等部分.若以數字表之.則爲50分.是也.其
式如下.

<center>（附圖六）</center>

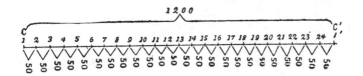

現在西洋所流行者爲"十二平均律."換言之.便
是十二個彼此相等的"半音."所謂"半音"者,乃
半個"整音"($\frac{1}{2}$)之意也.近世波斯亞剌伯所流行者
則爲上述之"二十四平均律."換言之.便是二十四
個彼此相等的"四分之一音."所謂"四分之一音
"者,乃等於"整音"四分之一($\frac{1}{4}$)之意也.這種"四
分之一音"的定律方法.便成爲"波斯亞剌伯樂系
"中的一個特點.爲中國及希臘定律制度中所未曾
含有者.（現在德國新發明一種"四分之一音"的
鋼琴.換言之.每個音級之中.包含二十四個鍵子.事實
上即是摹仿波斯亞剌伯"二十四平均律"制度.）

　誠然.在中國及希臘方面.從前亦有"四分之一音.

”譬如吾國漢朝京房六十律中之“丙盛”一律,以及古代希臘所謂 Enharmonik 皆與“四分之一音”相近.但是中國方面在後漢章帝時代,卽已“無曉六十律以準調音者.”（見後漢書律歷志.）其時據京房生時不過百年左右耳.（京房係前漢元帝時人.）至於希臘方面,在紀元前六世紀到四世紀之間.（約在吾國周簡王到周顯王時代.）曾將一個“半音”分之爲二.譬如

$$\overbrace{\text{E\ E}^\circ\text{F}}\text{A}\quad\overbrace{\text{H\ H}^\circ\text{C}}\text{E}$$

變　※　徵　羽　　　變　※　宮　角
徵　　　　　　　　　宮

$$\underbrace{}_{45}\ \underbrace{}_{45}\qquad\underbrace{}_{45}\ \underbrace{}_{45}$$

所謂45分便與“四分之一音”相近.但是當時希臘音樂理論家 Aristoxenos （約在周顯王時代.）却十分反對這種“四分之一音.”他以爲非久經練習之耳朵,實在不容易分辨出來.所以希臘這種“四分之一音,”不久亦卽隨之消滅.因此之故.我們中國以及希臘兩種樂系,皆不足稱爲“四分之一音”的代表.只有波斯亞剌伯的定律制度算是“四分之一音”的

台柱子。

(乙)波斯亞剌伯之調　在中世紀"十七律制"盛行之時.共有樂調十二種.其式如下。

1. Oschāq　　C D E F G A ♭H C
204 204 90 204 204 90 204

2. Nawā　　C D ♭E F G A ♭H C
204 90 204 204 204 90 204

3. Būsīliq　　C ♭D ♭E F ♭G ♭A ♭H C
90 204 204 90 204 204 204

4. Rast　　C D ♭F F G ♭♭H ♭H C
204 180 114 204 180 114 204

5. Irāq　　C ♭♭E ♭F F ♭♭A ♭♭H ♭H ♭♭D C
180 204 114 180 204 114 180 24

6. Isfahān　　C ♭♭E ♭F F G ♭♭H ♭H ♭♭D C
180 204 114 204 180 114 180 24

7. Zīrafkend　　C ♭♭E ♭E F ♭♭A ♭A ♭♭H ♭C C
180 114 204 180 114 90 204 114

8. Buzurk　　C ♭♭E ♭F F ♭♭A G A ♭C C
180 204 114 180 204 204 180 114

9. Zenkulā　　C D ♭F F ♭♭A ♭♭H ♭H C
204 180 114 180 204 114 204

10. Rahāwi　　C ♭♭E ♭F F ♭♭A ♭A ♭H C
180 204 114 180 114 204 204

11. Huséni　　C ♭♭E ♭E F ♭♭A A ♭H C
　　　　　　　180 114 204 180 228 90 204

12. Higāzī　　C ♭♭E ♭E F ♭♭A ♭♭H ♭H C
　　　　　　　180 114 204 180 204 114 204

在上列十二種樂調中。1, 2, 3, 4, 9, 10, 11, 12, 八種，爲“七音調。”5, 6, 7, 8, 四種，則係“八音調，”爲中國及希臘樂調中所無者。至於音階大小則有六種。比較中國及希臘樂調中之音階爲多。卽 24, 90, 114, 180, 204, 228 是也。但此六種音階，在事實上亦可以全行歸納成204及90兩種音階。（按卽中國及希臘之所謂“整音，”與“半音，”其詳巳見前編。）譬如

$$180 = 90 + 90$$

$$114 = 204 - 90$$

$$228 = (204 - 90) + (204 - 90)$$

$$24 = 204 - (90 + 90)$$

照此看來。波斯亞剌伯古代樂調音階與中國希臘樂調音階，亦並非根本相異之物也。但後來波斯亞剌伯因欲使 Zalzal 之“中立三階”與“中立六階，”能與定律制度相合。乃創爲“二十四平均律。”於是波斯亞剌伯樂制逐與中國希臘樂制從此分道揚鑣

矣。茲將近代波斯亞剌伯所最流行之各種樂調組織。錄之如下。（按下表係從波斯亞剌伯許多調子中所歸納而得的。表中字母角上加有。之符號，如 C。之類者。係表示將該音升高" 四分之一音。"）

1. A　H　C°　D　E　F°　G　A
　　200　150　150　200　150　150　200

2. A　♭H　H　♭D　D　E　F　G　A
　　100　100　200　100　200　100　200　200

3. A　C°　D　E　F°　G　A
　　350　150　200　150　150　200

4. A　H　C　C°　D　E　F°　G　A
　　200　100　50　150　200　150　150　200

5. A　C°　D　E　F　♭A　A
　　350　150　200　100　300　100

6. A　H　C°　D　E　F°　G°　G　♭A　A
　　200　150　150　200　150　100　50　100　100

7. A　H　D　E　F°　♭A　A
　　200　300　200　150　250　100

8. A　D　E　♭G　♭A　A
　　500　200　200　200　100

9. A　H　C°　D　E　F°　♭G　G　♭A　A
　　200　150　150　200　150　50　100　100　100

10. A　H　C°　D　E　♭G　G　A
　　200　150　150　200　200　100　200

11. A　H　C　E　F°　♭A　A
　　200　100　400　150　250　100

12. A　C　D　E　F°　G　A
　　300　200　200　150　150　200

13. A　D　E　F°　G　A
　　500　200　150　150　200

14. A　H　C°　D　F°　G　A
　　200　150　150　350　150　200

　　上面所列第 1. 種,便是波斯亞剌伯之"主調"一如西洋之有"陽調"與"陰調,"中國之有"宮調。"其餘十三種則音階大小互有出入,我們可以把他當作"變調"看待可也。誠然,變調種類,或不止此。(因為上面十三種"變調"僅根據該處現行調子百種左右所歸納而得者。當然不足以盡"變調"之數。)但是我們僅就這點材料,已足看見"四分之三音"(150),在波斯亞剌伯樂調中,佔如何重要的位置。其中除 2, 8, 兩種外,其餘十二種在西洋鋼琴或風琴上,完全不能演奏。因為西洋鋼琴及風琴上只有"整音"與"半音,"沒有什麼"四分之三音。"我們細看上列各調所有音階,約有九種之多。其中除 100, 200, 300, 400, 500 五種音階,在鋼琴或風琴上有相當的鍵

子外。其餘 50, 150, 250, 350 四種,則是西洋樂制中所沒有的。大約50等於西洋一個"整音"的四分之一。150則小於西洋"整音,"大於西洋"半音。"250則小於西洋"短三階,"大於西洋"整音。"350, 則小於西洋"長三階,"大於西洋"短三階。"

我們若把上列第 1.種"主調,"與第八世紀Zalzal之"中立三階"及"中立六階"相較。則知波斯亞剌伯現行樂制,其來源實開自 Zalzal 也。

現行樂制:　　A　H　C°　D　　　F°　G　A
　　　　　　 0　200　350　500　700　850 1000 1200

　　　　　　 200　150　150　200　150　150　200

Zalzal樂制:　 C　D　E°　F　G　　°↓H　C
　　　　　　 0　204　355　498　702　853　996 1200

　　　　　　 204　151　143　204　151　143　204

我們細看兩種樂制之音階大小,皆相差無幾。換言之。現行樂制只把古代 Zalzal, 之樂制,改零作整。將204改爲 200, 將151與143同改爲150罷了。總之。這個"四分之三音,"是波斯亞剌伯的樂調的特色。除亞西,亞南,爲其傳播領域外。其餘如中國,蘇格蘭等處,亦皆有他的踪跡。

又查上列現行波斯亞剌伯調子十四種。其中 8, 13,
兩種爲 "五音調。" 3, 5, 7, 11, 12, 14, 六種爲 "六音
調。" 1, 10, 兩種爲 "七音調。" 2, 4, 兩種爲 "八音調。
" 6, 9, 兩種爲 "九音調。"

現在我們研究波斯亞剌伯樂制的結果。發現了二
個特點。(I)在 "律" 中則含有 "四分之一音。"(II)在
"調" 中則含有 "四分之三音," "中立三階," 或
"中立六階。" 皆爲中國及希臘樂系中所未有者。

(丙)波斯亞剌伯之作品　我在下面只錄了波斯國
歌樂譜一篇。亞剌伯跳舞樂譜一篇。本來用西洋五線
譜去抄寫含有 "四分之三音" 的樂制。是不十分妥
當的。我在前編爪哇節內曾經說過。所以現在只求音
節大致不差,讀者勿要拘泥去看罷了。

波 斯 國 歌 樂 譜

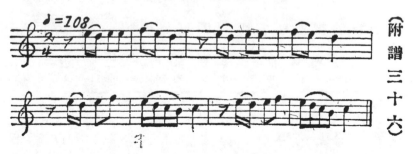

（附譜三十六）

亞剌伯跳舞樂譜

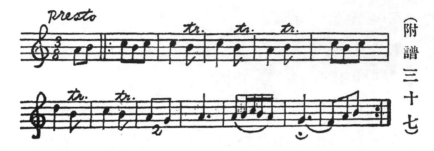

（二）土耳其

（甲）**土耳其之律**　　我們研究土耳其樂制,亦是從他的許多作品中歸納了一些"通則"出來。非如中國,希臘以及波斯亞剌伯之有許多樂理著作,以供我們研究。（至少我個人還未讀過。）茲僅就土耳其作品中,所可得到之律則其數如下.

壹	貳	叁	肆	伍	陸	柒	捌	玖	拾	拾壹	拾貳	拾叁	壹¹
0	109	169	231	294	355	390	497	604	716	824	946	1099	1197

109	60	62	63	61	35	107	107	112	108	122	153	98

假如我們把他略爲平均,則更覺明瞭易視。譬如;

壹	貳	叁	肆	伍	陸	柒	捌	玖	拾	拾壹	拾貳	拾叁	壹¹
0	100	150	200	300	350	400	500	600	700	800	900	1100	1200

100	50	50	100	50	50	100	100	100	100	100	200	100

我們細看上列平均計算法除"半音"(100)"整音

”(200) 兩種律外，還有一種“四分之一音”(50)的律，參雜其間。所以我把土耳其樂制列之於“波斯亞刺伯樂系”之中也。以上所列各律皆係用“分”(Cents) 計算。我們若再依照他的“顫動數”計算，則其式如下。

壹	貳	叁	肆	伍	陸	柒	捌	玖	拾	拾壹	拾貳	拾叁	壹[1]
401	427	442	458	475	492	502	534	568	606	645	692	750	800

401顫動數，約等於現在西洋之 g 音。（按西洋 g 音之顫動數爲392。）是爲土耳其之“標準音。”(?)

(乙)土耳其之調　現在我們再將若干土耳其調子歸納一下。細查他每調之中，究含了一些什麼音節。（表中符號，壹，貳，叁，等等，係指構成該調所用之律而言。50, 100, 等等，則係指兩律相距之音階大小。而且係用平均計算，法如前列一表。）

1.

壹	叁	陸	捌	拾	拾壹	拾叁	壹[1]
150	200	150	200	100	300	100	

2.

壹	叁	陸	捌	玖	拾	拾貳	拾叁	壹[1]
150	200	150	100	100	200	200	100	

3.

壹	貳	陸	捌	拾壹	拾貳	壹[1]
100	250	150	300	100	300	

4.　壹　叄　伍　柒　捌　拾　拾叄　壹[1]
　　150　150　100　100　200　400　100

5.　壹　貳　叄　肆　捌　拾　壹[1]
　　100　50　50　300　200　500

6.　壹　貳　陸　捌　拾壹　拾貳　壹[1]
　　100　250　150　300　100　300

7.　壹　叄　柒　捌　拾壹　拾貳　壹[1]
　　150　250　100　300　100　300

8.　壹　貳　肆　伍　陸　捌　拾壹　壹[1]
　　100　100　100　50　150　300　400

9.　壹　叄　伍　捌　拾　拾壹　拾貳　拾叄　壹[1]
　　150　150　200　200　100　100　200　100

10.　壹　貳　伍　捌　玖　拾　拾貳　壹[1]
　　100　200　200　100　100　200　300

11.　壹　肆　柒　捌　拾壹　拾貳　壹[1]
　　200　200　100　300　100　300

12.　壹　肆　陸　捌　拾　拾叄　壹[1]
　　200　150　150　200　400　100

13.　壹　叄　陸　捌　拾　壹[1]
　　150　200　150　200　500

14　壹　肆　陸　捌　拾　拾貳　拾叄　壹
　　200　150　150　200　200　200　100

15.　壹　叄　陸　捌　拾　拾壹　拾貳　壹¹
　　150　200　150　200　100　100　300

16.　壹　叄　柒　捌　拾　壹¹
　　150　250　100　200　500

17.　壹　叄　肆　伍　捌　拾　拾壹　拾貳　壹¹
　　150　50　100　200　200　100　100　300

18.　壹　貳　伍　柒　玖　拾　拾貳　壹¹
　　100　200　100　200　100　200　300

19.　壹　叄　陸　捌　拾　拾貳　壹¹
　　150　200　150　200　200　300

20.　壹　肆　陸　捌　拾　拾貳　壹²
　　200　150　150　200　200　300

21.　壹　叄　陸　捌　玖　拾壹　拾叄　壹¹
　　150　200　150　100　200　300　100

我們細查上列二十一個調子之中，共有 50,100,150, 200,250,300,400,500, 八種音階。其中除 100,200,300,400, 500五種，可以在鋼琴或風琴上演奏外，其餘 50,150,250,

三種,皆不能在鋼琴或風琴上演奏。又上列二十一個調子,除了第 5,10,11,18,四種外,其餘十七種皆含有"四分之三音"在內。即此一端,已可想見土耳其音樂所受"波斯亞剌伯樂系"之影響如何深且重了。

又查上列調子共有"五音調"兩種。如 13,16,是也。"六音調"八種。如 3,5,6,7,11,12,19,20 是也。"七音調"八種。如 1, 4, 8,10,14,15,18,21,是也。"八音調"三種。如 2, 9, 17,是也。

(丙)土耳其之作品　下列作品,卽是前面所舉之第3.種調子。不過用五線譜去相配,有時不甚適當罷了。

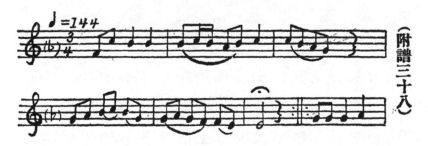

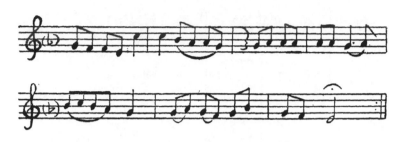

（三）印度

（甲）印度之律　印度是把一個音級分爲二十二個不相等的部分。換言之。便是“二十二不平均律。”但其算法分新舊兩種。茲並錄如下。（表見88頁）

舊算法,係以一個“主調”爲標準,而計算之。譬如印度之“主調”爲;

壹	・・・	伍	・・	捌	・	拾	・・・	拾肆	・・・	拾捌	・・	貳拾壹	・	壹[1]
C		D		E	F			G			A	H		(C)
204		182	112		204			204			182	112		

凡係204之音階,皆分作四律,計每律得51分。凡係182之音階皆分作三律,計每律得60⅔分。凡係112之音階,皆分作二律,計每律得56分。合之則爲二十二律,共計 1200 分。是爲一個音級。

新算法,係先將甲絃從中分爲兩段,是爲甲——乙,

（附表七）

律	分（舊算法）		分（新算法）	
壹	0	51	0	49
貳	51	51	49	50
叁	102	51	99	52
肆	153	51	151	53
伍	204	60⅔	204	55
陸	264⅔	60⅔	259	57
柒	325⅓	60⅔	316	58
捌	386	56	374	61
玖	442	56	435	63
拾	498	51	498	45
拾壹	549	51	543	46
拾貳	600	51	589	48
拾叁	651	51	637	48
拾肆	702	51	685	51
拾伍	753	51	736	51
拾陸	804	51	787	54
拾柒	855	51	841	55
拾捌	906	60⅔	896	56
拾玖	966⅔	60⅔	952	59
貳拾	1027⅓	60⅔	1011	59
貳拾壹	1088	56	1070	65
貳拾貳	1144	56	1135	65
壹¹	1200		1200	

乙——甲[1]兩部。然後再將甲——乙一部,從中分爲兩段,
是爲甲——丙丙——乙兩部。現在我們先將甲——丙一部,
作九律。復得丙——乙一部分作十三律。合之遂成二十
二律。其式如下。

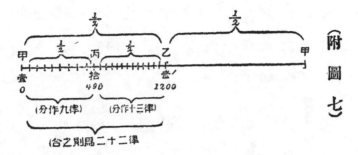

我們現在細數從甲到乙共有二十二律。然後我們再
用左手按着上面任何一律,右手去彈絃。(按右手所
彈之絃,其長度係自該律起至甲[1]端止。) 則所發之音,
卽爲該律之音。

　至於丙——乙一段較之甲——丙一段所分之律爲數
稍多者,係因爲從丙到甲[1],比之從甲到甲[1]爲短。在發
音原理上,全絃長度愈短,則兩律相隔距離亦應隨之
而短也。

　我們細看印度所謂二十二律。實與波斯亞剌伯所
謂 “二十四平均律” 相差不遠。換言之。兩律相距皆

與“四分之一音”相近。

（乙）印度之調　印度之“主調”亦係“七音調。”其音階組織與西洋近代所謂“陽調”Dur 相近,但有兩點不同。第一;印度第六階A,較之西洋第六階 A 為大。（按西洋之A為884分,印度之A為906分 或896分。）第二;印度之最終一音為H 非若西洋之以C 為最終一音也。其式如下。

壹	伍	捌	拾	拾肆	拾捌	貳拾壹
C	D	E	F	G	A	H
舊算法…… 204	182	112	204	204	182	
新算法…… 204	170	124	187	211	174	

專就上列“七音調”而論,其音階距離,尚與西洋所謂“整音”“半音,”相差不遠。但印度音樂家每每將“七音”中D, E, F, A, H五音,隨意升高或降低幾許。因此又造成許多“變調。”（約有三百零四種。）其中音階往往成為“四分之三音。”實與“波斯亞剌伯樂系”甚相近也。茲先將印度“主音”七種,以及“變音”十二種,錄之如下。（按表中括弧者,即為“主音,”餘為“變音。”）

(壹)	貳	叁	(伍)	陸	柒	(捌)	玖	(拾)	拾貳
(C)	♭♭D	♭D	(D)	♭♭E	♭E	(E)	♯E	(F)	♯F

拾叁	(拾肆)	拾伍	拾陸	(拾捌)	拾玖	貳拾	(貳拾壹)	貳拾貳
✗F	(G)	♭♭A	♭A	(A)	♭♭H	♭H	(H)	♯H

由上列十九音中，隨便擇出數音，遂可組成一調。總計約有「七音調」三十二種。「六音調」一百一十二種。「五音調」一百六十種，通共三百零四種。

（丙）印度之作品　下列樂譜是印度一首愛情歌，譜中第一個音符與第四個音符係重音。唱到該音時每拍雙手，以作節奏。

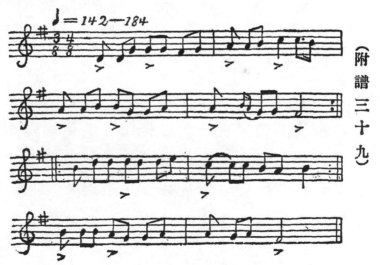

（附譜三十九）

（四）　緬甸

(甲)緬甸之樂制　　我們研究緬甸樂制是從他的樂器上面追求而得。緬甸有一種敲擊樂器，叫做 Pattala 的。係二十五根木條所組織而成。我們研究他的音階大小，約如下列一表。

壹	貳	叁	肆	伍	陸	柒	壹¹
0	176	350	533	707	899	1053	1246

176	174	183	174	192	154	193

假如我們把他略為平均，則更容易看出。

壹	貳	叁	肆	伍	陸	柒	壹¹
0	150	350	550	700	900	1050	1200

150	200	200	150	200	150	150

表中所謂 150，便是 "四分之三音。" 換言之。便是受了 "波斯亞剌伯樂系" 的影響。此外其他樂器亦多含有 "四分之三音" 的音階。於此足以考見 "波斯亞剌伯樂系" 在緬甸所佔勢力範圍之大

(乙)緬甸之作品　　茲將緬甸樂譜一篇，錄之如下.

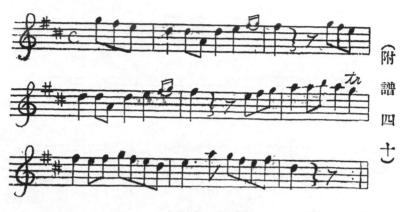

（五）暹羅

（甲）**暹羅之樂制**　暹羅係把一個音級,分爲七個相等部分,換言之,便是"七平均律制."其式如下.

壹	貳	叁	肆	伍	陸	柒	壹[1]
171.43	171.43	171.43	171.43	171.43	171.43	171.43	

由這種七個平均律所組成之"七音調,"則爲:

壹	貳	叁	肆	伍	陸	柒	壹[1]
0	171	343	514	686	857	1029	1200

我們細看其中叁與陸兩音,極與波斯亞剌伯之"中立三階"與"中立六階"相近,所以我亦把他列入"波斯亞剌伯樂系"之中。

（乙）**暹羅之作品**　茲將暹羅國歌一篇,錄之如下.

暹羅國歌

♩=86

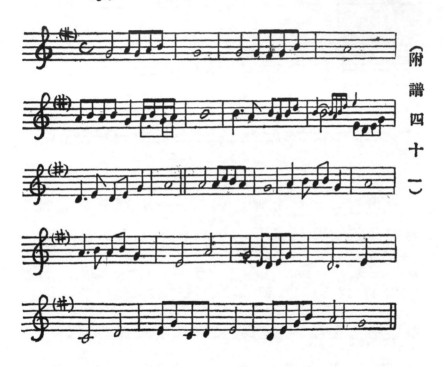

附錄　各國音名

關於各國音名,可惜我尚未搜羅齊全,茲僅就已搜得者,錄之如下。

(甲)　西洋諸國

德國	c	d	e	f	g	a	h
英國	c	d	e	f	g	a	b
意國	do	re	mi	fa	sol	la	si
法國	ut	re	mi	fa	sol	la	si

(乙)　東洋諸國

中國	古名	宮	商	角	變徵	徵	羽	變宮
	今名	上	尺	工	凡	六	五	乙

日本	呂旋	宮	商	角	變徵	徵	羽	變宮
	(讀法)	kin	sho	kaku	henchi	chi	oo	henkin
	律旋	宮	商	嬰商	角	徵	羽	嬰羽
	(讀法)	kin	sho	eisho	kaku	chi	oo	eeoo

爪哇	音階之數	壹	貳	叁	肆	伍
	(讀法)	Bem	Pengulu	Penelu	Limå	Nenem
	(或讀)	Iá ang	Gulu	Tengah	Lima	Nem

		壹	貳	叁	肆	伍	陸	柒
亞剌伯	音階之數							
	低音級	Yaga	Aschian	Irāq	Rast	Duga	Siga	Gǔrga
	中音級	Nawa	Husēnī	Auǧ	Mehūr	Muhayer	Buzurk	Māhūrani
	高音級	Ramaltuti						
印度	音階之數	壹	貳	叁	肆	伍	陸	柒
	(讀法)	Sadja	Risabha	Gāndhāra	Madhyame	Pancama	Dhaivata	Nisāda
暹羅	音階之數	壹	貳	叁	肆	伍	陸	柒
	(讀法)	Tha g Rong=Thang Oat		Klang	Phong=Oar	Kʻuert		Nork

中華藝術叢書
東方民族之音樂

1912

作　　者／王光祈　編
主　　編／劉郁君
美術編輯／鍾　玟

出 版 者／中華書局
發 行 人／張敏君
副總經理／陳又齊
行銷經理／王新君
地　　址／11494 臺北市內湖區舊宗路二段181巷8號5樓
客服專線／02-8797-8396　　傳　真／02-8797-8909
網　　址／www.chunghwabook.com.tw
匯款帳號／兆豐國際商業銀行　東內湖分行
　　　　　067-09-036932　中華書局股份有限公司

法律顧問／安侯法律事務所
製版印刷／百通科技股份有限公司
出版日期／2017年3月臺六版
版本備註／據1983年12月臺五版復刻重製
定　　價／NTD 240

國家圖書館出版品預行編目（CIP）資料

東方民族之音樂／王光祈著. -- 臺六版. -- 臺
北市：中華書局, 2017.03
　面　；公分. --（中華藝術叢書）
　ISBN 978-986-94040-2-0(平裝)

1.音樂史 2.亞洲

910.93　　　　　　　　　　　　　105022421